新 韩国语能力考试

TOPIK I
初级词汇
手写体临摹字帖

李芳丽 吴玉娇 编著

中国宇航出版社

·北京·

图书在版编目（CIP）数据

新韩国语能力考试TOPIK I 初级词汇手写体临摹字帖 / 李芳丽，吴玉娇编著. -- 北京 ：中国宇航出版社，2020.1

ISBN 978-7-5159-1737-5

Ⅰ．①新… Ⅱ．①李… ②吴… Ⅲ．①朝鲜语－法帖 Ⅳ．①J293

中国版本图书馆CIP数据核字（2019）第298031号

策划编辑	李光燕	**封面设计**	宋　航
责任编辑	李光燕	**责任校对**	李琬琪

出版发行　中国宇航出版社

社　址　北京市阜成路8号　　**邮　编**　100830
　　　　　（010）60286808　　　（010）68768548

网　址　www.caphbook.com

经　销　新华书店

发行部　（010）60286888　　（010）68371900
　　　　　（010）60286887　　（010）60286804（传真）

零售店　读者服务部
　　　　　（010）68371105

承　印　三河市君旺印务有限公司

版　次　2020年1月第1版　　2020年1月第1次印刷

规　格　787×1092　　　**开　本**　1/16

印　张　4.5　　　　　　**字　数**　70千字

书　号　ISBN 978-7-5159-1737-5

定　价　29.80元

前　言

近年来，随着韩剧的热播、韩妆的流行和韩餐的盛行……国内每年都会涌现出大批的韩语学习者，参加韩国语能力考试（TOPIK）的人群也年年创新高。为了帮助各位韩语爱好者更好地学好韩语并写好韩文，更有效地备考 TOPIK，我们专门为韩语初学者量身打造了这本字帖。通过这本字帖，读者不仅能练得一手好字，还能在边听、边读、边写的过程中更好地记忆单词，提升韩语水平。

本书参考 TOPIK 官网给出的单词大纲和历年真题选定单词，涵盖 TOPIK 初级核心词汇，让读者在练字的同时，轻松掌握初级词汇与常用短语，实现一书多用。

本书特色：

1. 标注字母书写笔顺

详细标注每个韩语字母的书写笔顺，一笔一画，夯实韩语书写基础。

2. 录制标准首尔音音频

聘请专业外教录制所有单词和短语的音频，您可以边听、边读、边写、边记，在反复训练的过程中，练得一手好字，提高听力能力，练好发音，高效率记忆单词。

3. 覆盖 TOPIK 初级词汇

TOPIK 初级词汇全覆盖，按照词类划分章节，每种词类的单词按照字母顺序排列，条理清晰，方便记忆，助您快速解锁 TOPIK 基础词汇。

4. 全面且准确解析单词

单词标注词源、词义、惯用搭配，辅助理解和记忆，助您全方位掌握初级词汇。

5. 选用标准手写体字体，排版清晰

选用适合书写的标准韩语手写体字体，大字排版，方便临摹书写，助您轻松练就一手漂亮韩文。

6. 赠送足量活页临摹纸

随书附赠足量的活页临摹纸，随用随取，可以反复多次练习书写。

不积小流，无以成江海。学习韩语也贵在持之以恒。只要坚持多练习，相信本书能够帮助韩语学习者写一手漂亮韩文，全方位提升韩语水平。

<div align="right">编　者</div>

目　录

韩语 40 音

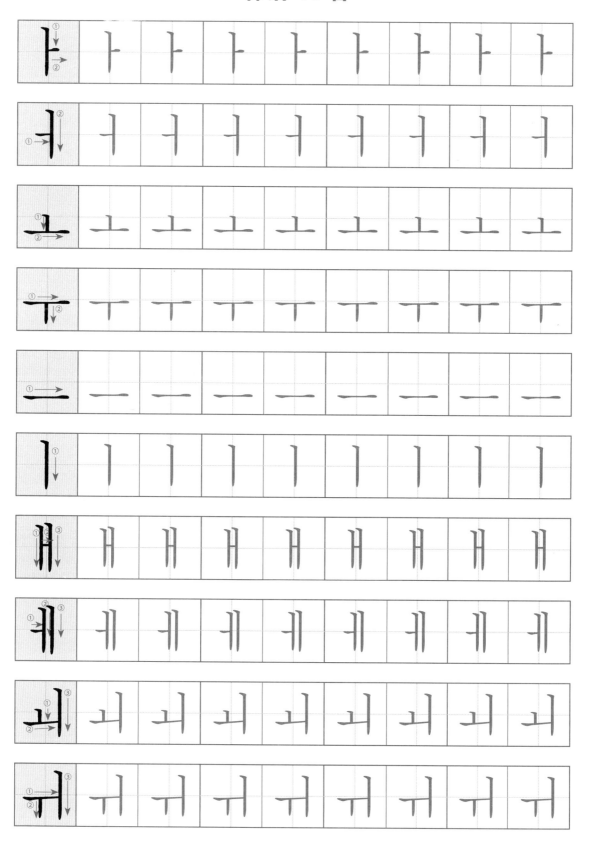

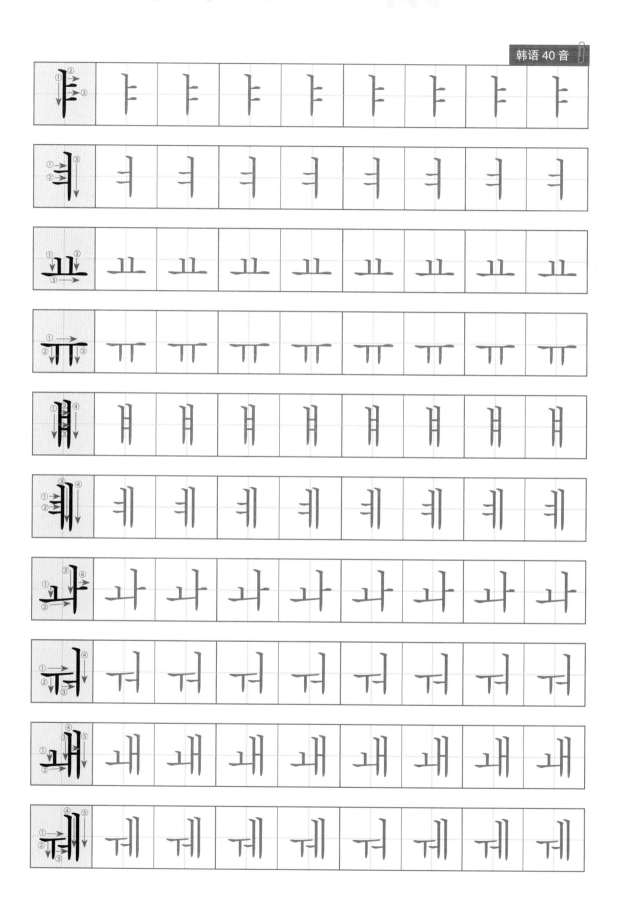

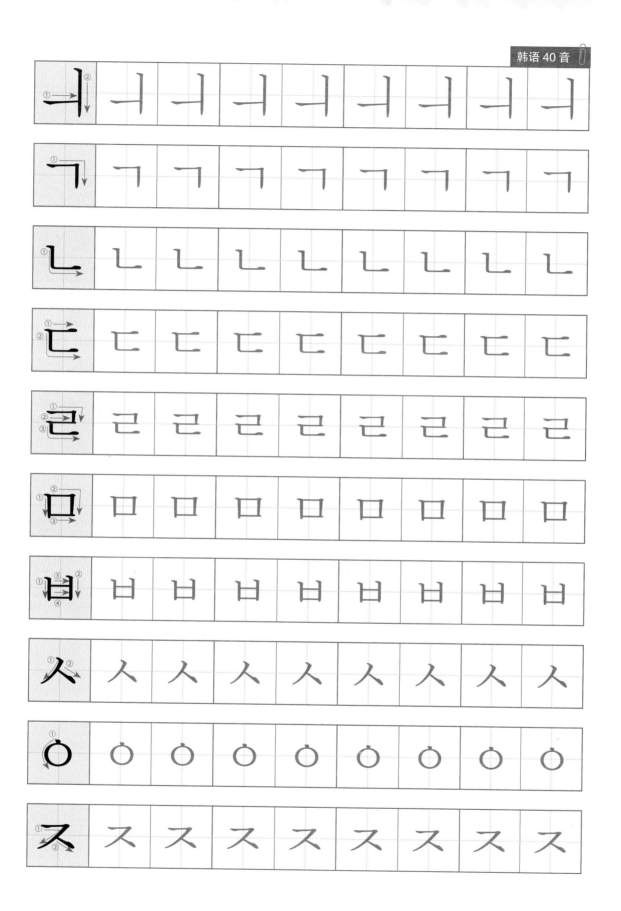

3

전	첫	한
（前）前，上 전 학기 上学期	首次，初，第一 첫 출근 第一天上班	一 밥 한 그릇 1 碗饭

한	한	한두
有个，某个 한 마을에서 태어나다 出生在某个村子	大约 한 십 분 정도 大约10分钟	一两 한두 잔 一两杯

感 叹 词

그래	그래	그럼
好，嗯，对（表示同意或肯定的回答） 그래, 알았다. 好的，知道了。	是吗（表示惊讶） 그래?정말이야? 是吗? 是真的吗?	当然，是啊 그럼, 당연하지. 是啊，当然了。

글쎄	네	뭐
这个嘛，这个呀，是呀（表示不太确定） 글쎄, 잘 몰라요. 这个嘛，不清楚。	是，好，是的	啊（表示赞叹、惊讶、担忧） 뭐, 그게 사실이야? 什么! 那是真的?

아	아니	아니
啊（表示惊讶） 아, 맞다! 啊，对了!	不（否定回答，用于对晚辈和平辈） 아니, 지금 안 자. 不，现在不睡。	啊，呀（表示惊讶、疑问） 아니, 이럴 수가! 啊? 怎么会这样!

아니요	안녕	야
不（对长辈的否定回答） 아니요, 제가 안 그랬어요. 不，我没有。	你好，再见（打招呼，用于朋友） 안녕, 내일 봐. 再见，明天见。	呀，啊（表示惊讶，高兴） 야, 위험해! 啊，危险!

야	어	어
喂，哎（表示称呼，用于称呼晚辈或朋友） 야, 같이 가. 喂，一起走吧。	啊（表示惊讶、慌张） 어,시간이 없어. 啊，没时间了。	哇，啊，哎呀（表示高兴、感动、赞扬） 어, 시원하다. 哇，好凉爽。

여보세요	예	와
喂（电话用语） 여보세요. 喂。	是，好（表示肯定的回答） 예, 알겠습니다. 好的，我知道了。	哇（表示意外的惊喜） 와, 맛있겠다. 哇，看起来好好吃!

음	응	저
嗯（表示同意） 음, 그런 것 같아. 嗯，好像是那样。	嗯（表示同意或回答，用语平辈或晚辈） 응, 알았어. 嗯，知道了。	这个，那个（表示说话过程中因思考或犹豫的过渡） 저, 부탁이 있는데요. 那个，有件事要拜托你。

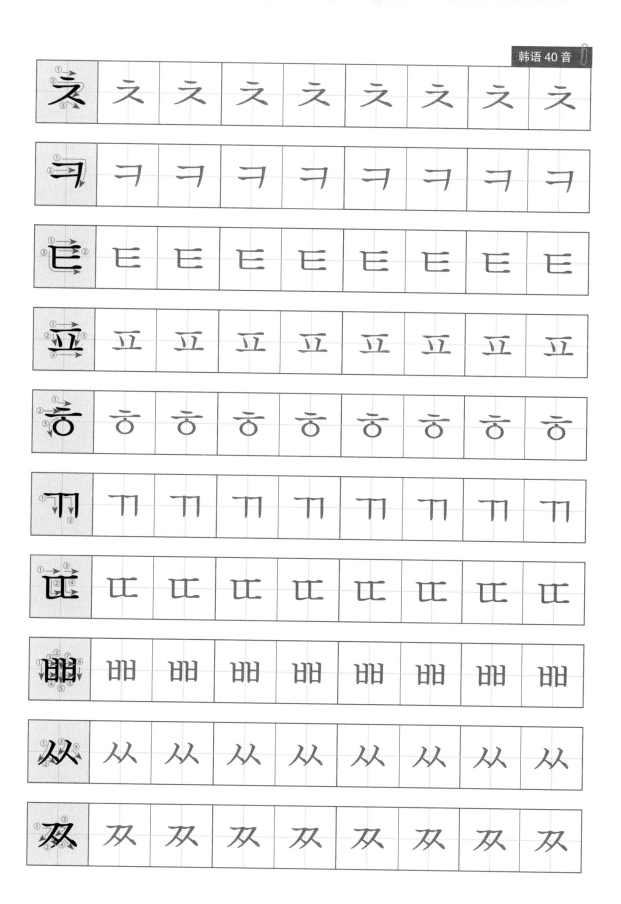

억	몇	첫째
（億）亿	多少，几	第一
이억 원 两亿韩元	몇 개 几个	오 월 첫째 주 5月第一周
둘째	셋째	넷째
第二	第三	第四
둘째 아들 二儿子	셋째 줄 第三排	넷째 시간 第四个小时
다섯째		
第五		
다섯째 줄 第五行		

冠 形 词

그	그런	네
那，那个	那样的，那种	四个
그 책 那本书	그런 일 那种事	네 시간 4 小时
다른	두	두세
别的，其他，另外的	两，二	两三，二三
다른 나라 其他国家	두 사람 两人	두세 사람 两三个人
모든	무슨	새
所有，全体，一切	什么	新，新的
모든 일 所有事情	무슨 영화 什么电影	새 옷 新衣服
서너	세	스무
三四	三	二十
서너 사람 三四个人	책 세 권 3 本书	스무 살 20 岁
아무	약	어느
什么，任何	大约，大概	哪，哪个，哪一个
아무 소용이 없다 没有任何用	약 두 시간 동안 大约两个小时	어느 나라 哪个国家
어떤	여러	옛
什么样，怎样	几，几个，许多	老，过去的
어떤 사람 什么样的人	여러 가지 许多种	옛 모습 老样子
이런	저런	전
这样，这种	那种，那样	（全）全，全部，整个
이런 일 这样的事	저런 사람 那种人	전 세계 全世界

动 词

가다	가르치다	가리키다
去，走	教	指，指向
학교에 가다 去学校	한국어를 가르치다 教韩语	손가락으로 가리키다 用手指指

가져가다	가져오다	가지다
拿走，拿去	带来，拿来	拿，带；拥有
집에 가져가다 拿回家去	학교로 가져오다 带到学校来	돈을 가지다 带钱
		친구를 가지다 拥有朋友

갈아타다	감다	감다
换乘	闭上，合上（眼）	洗（头发）
버스를 갈아타다 换乘公交车	눈을 감다 闭眼	머리를 감다 洗头

감사하다	갖다	갚다
（感謝－－）感谢	拿，带；拥有（가지다的略语）	还，偿还
감사하는 마음 感激之情	관심을 갖다 关注	돈을 갚다 还钱

걱정하다	건너가다	건너다
担心	跨过去，越过去，渡过去	过，越过，穿过
걱정하는 표정 担心的表情	다리를 건너가다 过桥	길을 건너다 穿过马路

걷다	걸다	걸리다
走路，步行	挂	挂（걸다的被动词）
걸어서 왔다 走着来的	모자를 벽에 걸다 把帽子挂在墙上	그림이 벽에 걸리다 画在墙上挂着

걸어가다	걸어오다	결정하다
走着去	走着来	（決定－－）决定
강가로 걸어가다 走着去河边	학교에 걸어오다 走着来学校	결혼하기로 결정하다 决定结婚

결혼하다	계산하다	계시다
（結婚－－）结婚	（計算－－）计算，付账	在（있다的敬语）
	비용을 계산하다 计算费用	집에 계시다 在家

고르다	고치다	공부하다
挑，选	修理；修改，改	（工夫－－）学习
선물을 고르다 挑选礼物	컴퓨터를 / 습관을 고치다	열심히 공부하다 努力学习
	修理电脑 / 改掉习惯	

관광하다	괴로워하다	구경하다
（觀光－－）观光	难受，痛苦	观看，观赏
중국을 관광하다 去中国旅游	⊗ 괴롭다 难受，痛苦	달을 구경하다 赏月

열	스물	서른
十	二十	三十
열 장 10 张	스물을 넘다 超过 20	서른 살 30 岁
마흔	쉰	예순
四十	五十	六十
마흔 살 40 岁	쉰 번 50 次	예순 명 60 人
일흔	여든	아흔
七十	八十	九十
일흔 가지 70 种	여든 명 80 人	아흔 살 90 岁
일	이	삼
（一）一	（貳）二	（三）三
일 년 1 年	삼 더하기 이 3 加 2	삼 일 3 天
사	오	육
（四）四	（五）五	（六）六
사 년 4 年	오 분 후 5 分钟后	육 개월 6 个月
칠	팔	구
（七）七	（八）八	（九）九
칠 개월 7 个月	팔 층 8 楼	구 년 9 年
십	이십	삼십
（十）十	（二十）二十	（三十）三十
십 초 10 秒	이십 일 20 天	삼십 분 30 分钟
사십	오십	육십
（四十）四十	（五十）五十	（六十）六十
사십 명 40 人	오십 퍼센트 百分之五十	육십 일 60 天
칠십	팔십	구십
（七十）七十	（八十）八十	（九十）九十
칠십 페이지 70 页	팔십 킬로 80 公斤	구십 살 90 岁
백	천	만
（百）百，一百	（千）千，一千	（萬）万
백 명 100 名	종이학 천 마리 1 000 只纸鹤	3 만 원 3 万韩元
십만	백만	천만
（十萬）十万	（百萬）百万	（千萬）千万，一千万
십만 원 10 万韩元	백만 원 100 万韩元	천만 대 1 000 万台

굽다	그리다	그치다
烤	画	停
고기를 굽다 烤肉	그림을 그리다 画画	비가 그치다 雨停
기다리다	기르다	기르다
等, 等待	养, 养育, 饲养	培养, 养成
버스를 기다리다 等公交车	개를 기르다 养狗	습관을 기르다 养成习惯
기뻐하다	기억하다	기억나다
高兴, 欣喜	（記憶－－）记, 记得, 记住	（記憶－－）想起, 记起
㊈ 기쁘다 高兴的	전화번호를 기억하다 记住电话号码	이름이 기억나다 想起名字
깎다	깨다	꺼내다
削, 砍	醒, 清醒	掏出, 拿出
사과를 깎다 削苹果	잠에서 깨다 睡醒	돈을 꺼내다 掏出钱来
꾸다	끄다	끄다
做梦	灭, 熄灭	关, 关闭
꿈을 꾸다 做梦	불을 끄다 灭火	핸드폰을 끄다 关手机
끊다	끊다	끓다
停止, 中断	挂断	开, 沸腾
연락을 끊다 中断联系	전화를 끊다 挂电话	물이 끓다 水开
끓이다	끝나다	끝내다
煮沸, 烧开	结束, 完结	结束, 完结
국을 끓이다 煲汤	수업이 끝나다 下课	일을 끝내다 结束工作
끼다	나가다	나누다
戴（手套、戒指等）	出去, 外出	分, 分割, 分享
반지를 끼다 戴戒指	밖으로 나가다 出去	둘로 나누다 分成两个
나다	나다	나오다
产生, 长出, 出现	发生	出来; 来, 出现
수염이 나다 长出胡子	사고가 나다 出事故	방에서 나오다 从房间里出来
나타나다	날다	날아다니다
出现, 体现	飞	飞来飞去, 到处飞
건물이 나타나다 出现建筑物	새가 날다 鸟在飞	나비가 날아다니다 蝴蝶飞来飞去
남기다	남다	낫다
剩, 剩下	剩下, 留下, 余下	（伤、病等）好, 痊愈
음식을 남기다 剩下食物	시간이 남다 剩下时间	병이 낫다 病愈

어디	언제	여기
某地，什么地方（表示不定指的地点） 어디 갔다오다 去了个地方	什么时候 언제 와요? 什么时候来?	这里，这个地方 这里，这个地方
여러분	**우리**	**이**
大家，各位，诸位 신사 숙녀 여러분 各位女士们，先生们	我们，咱们 우리가 같이 가다 我们一起去	这，此 이 사람 这个人
이거	**이것**	**이곳**
这个（이것的缩略语） 이거 먹어보다 尝尝这个	这个 이것을 잡다 抓这个	这里，这儿 이곳에서 태어나다 出生在这里
이분	**이쪽**	**저**
这位	这边 이쪽으로 오다 来这边	那，那个 저 사람 那个人
저거	**저것**	**저곳**
那个（저것的缩略语） 저거를 보여주다 给看一看那个	那个 저것은 선물이다 那个是礼物	那里，那边 저곳에 놓다 放到那边
저기	**저분**	**저쪽**
那里，那边 저기를 보다 看那边	那位 저분을 모르다 不认识那位	那边 저쪽으로 가다 去那边
저희	**제**	**저것**
我们（우리的谦称） 저희 회사 我们公司	我的 제 생각 我的想法	那个 저것을 버리다 扔掉那个

数 词

하나	둘	셋
一 비빔밥 하나 1 份拌饭	二，两 둘 중에 两个之中	三 딸 셋 3 个女儿
넷	**다섯**	**여섯**
四 넷이 있다 有 4 个	五 다섯 시 5 点	六 여섯 살 6 岁
일곱	**여덟**	**아홉**
七 일곱 개 7 个	八 여덟 개 8 个	九 아홉 개 9 个

내다	내다	내려가다
拿出，抽出	发，发出	下去
시간을 내다 抽时间	화를 내다 发火	지하실에 내려가다 下去到地下室
내려오다	**내리다**	**내리다**
下来，下到	下（来）	下，降（雪、雨等）
아래로 내려오다 到下面来	버스에서 내리다 下公交车	비가 내리다 下雨
넘다	**넘어지다**	**넣다**
超，超过；越过，翻越	倒下，跌倒，摔倒	装进，放进，放入
산을 넘다 翻过山	뒤로 넘어지다 向后摔倒	책을 넣다 放书
놀다	**놀라다**	**놓다**
玩，玩耍	吃惊，惊讶	放，放置
친구와 놀다 和朋友玩	깜짝 놀라다 吃了一惊	위에 놓다 放到上面
누르다	**눕다**	**느끼다**
按，摁	躺，卧床	感受，感觉
버튼을 누르다 摁按钮	침대에 눕다 躺在床上	추위를 느끼다 感觉到寒冷
늘다	**늙다**	**늦다**
增加，增多，增长	老，衰老，年老	晚，迟到
면적이 늘다 面积增加	사람이 늙다 人老了	회사에 늦다 上班迟到
다녀오다	**다니다**	**다니다**
去又回来，去了一趟	出入，来往	上（班、学）
고향에 다녀오다 回一趟家乡	미장원에 다니다 常去美容院	회사에 다니다 上班
다치다	**다하다**	**닦다**
伤，受伤，负伤	用尽，用完，用光	擦，拭，抹
다리를 다치다 腿受伤	기력을 다하다 用尽力气	구두를 닦다 擦皮鞋
닫다	**달리다**	**닮다**
关，闭	跑，奔跑	像，相似
문을 닫다 关门	빨리 달리다 跑得快	아빠를 닮다 像爸爸
대답하다	**던지다**	**데려가다**
（對答--）回答，答复	扔，投，掷，抛	带去，带走
큰 소리로 대답하다 大声回答	공을 던지다 扔球	아이를 데려가다 带走孩子
데려오다	**도와주다**	**도착하다**
带来，领来	帮忙，帮助	（到着--）到达，抵达
친구를 데려오다 带朋友来	일을 도와주다 帮忙做事	서울에 도착하다 到达首尔

켤레	킬로그램	킬로미터
双，对	（kilogram）千克，公斤	（kilometer）千米，公里
구두 한 켤레 1 双皮鞋	오십 킬로그램 50 千克	10 킬로미터 10 公里
해	호	호
年	（號）号，期（刊物）	（號）号，室
한 해 1 年	사월 호 잡지 四月期杂志	103 호 병실 103 号病房
회		
（回）回，次，场，届		
제 1 회 회의 第一次会议		

代　词

거기	그	그
那边，那里	他	那，那个(指代已讲过或双方皆知的事物)
거기에 있다 在那里	그를 만나다 见他	그와 같다 像那样
그거	그것	그곳
那个（그것的缩略语）	那个，那个东西	那儿，那里
		그곳에 가다 去那里
그분	그쪽	나
他，那位	那边	我（用于平辈或者对下级、晚辈）
그분을 찾아뵙다 拜访他	그쪽으로 가다 去那边	나의 꿈 我的梦想
내	너	너희
我(在나后面加助词가的形式)	你（称呼晚辈或熟悉的朋友时使用）	你们
내가 이기다 我赢	너를 사랑하다 爱你	너희 가족 你们家人
네	누구	누구
你（在너后面加助词가的形式）	谁（用于问句）	某人，谁（不定指）
네가 있는 곳 你在的地方	누구세요? 你是谁?	누구를 만나다 见了个人
누구	댁	무엇
无论谁，任何人	您(用于陌生人或比自己小的人)	什么
누구보다 잘 알다 比谁都了解	댁의 남편 您丈夫	무엇을 드릴까요? 您要点什么?
뭐	아무	어디
什么（무엇的缩略语）	谁，任何人	哪里，哪儿（用于问句）
뭐라고 말하다 说什么	아무도 없다 没有任何人	어디에 가요? 你去哪里?

돌다	돌려주다	돌리다
转，转动	还，归还，送回	转动
바퀴가 돌다 轮子转动	돈을 돌려주다 还钱	팽이를 돌리다 转陀螺
돌아가다	돌아가다	돌아오다
旋转，转动	回去，返回	回来，归来
풍차가 돌아가다 风车转动	집에 돌아가다 回家	늦게 돌아오다 回来得晚
돕다	되다	두다
帮助，帮忙	成为，做，变成	放，置，搁
식사 준비를 돕다 帮忙准备饭菜	의사가 되다 成为医生	책상에 두다 放到书桌上
드리다	듣다	들다
给，呈献（주다的敬语）	听，听到	拿，提
선물을 드리다 给礼物	음악을 듣다 听音乐	가방을 들다 拎包
들다	들르다	들리다
花费	顺便去	听见，听到
돈이 들다 花钱	서점에 들르다 顺便去书店	소리가 들리다 听见声音
들어가다	들어오다	떠나다
进入，进去	进来，进入	离开，离去
방으로 들어가다 进入房间	일찍 들어오다 早回来	고향을 떠나다 离开家乡
떠들다	떨어지다	떨어지다
喧哗，吵闹	掉，落，坠落	落选，落榜，没通过
시끄럽게 떠들다 喧闹	구덩이로 떨어지다 掉进坑里	시험에 떨어지다 考试落榜
뛰다	뛰어가다	뜨다
跑，奔跑，跳，蹦	跑去，奔去	睁开
운동장에서 뛰다 在运动场跑步	약국에 뛰어가다 跑去药店	눈을 뜨다 睁眼
마르다	마르다	마시다
干，晒干，晾干	渴，干渴	喝，饮
옷이 마르다 衣服干了	목이 마르다 口渴	물을 마시다 喝水
마치다	막히다	만나다
结束，完成，干完	堵，塞	见，见面，会面
일을 마치다 结束工作	차가 막히다 堵车	친구를 만나다 见朋友
만들다	만지다	말다
做，制作	摸，抚摸	停止，作罢
밥을 만들다 做饭	손을 만지다 摸手	걱정을 말다 不要担心

날	년	달
天，日 스무 날 20 天	（年）年，年度 2019 년 2019 年	月 여섯 달 6 个月
대	도	마리
（臺）台，架，辆 차 한 대 1 辆车	（度）度 영하 십 도 零下 10℃	只，匹，头，条 돼지 한 마리 1 头猪
말	명	미터
（末）末，底，后期 월 말 月底	（名）名，人，个 학생 한 명 1 名学生	（meter）米 천 미터 1 000 米
번	번	번째
（番）次，回，遍 여러 번 许多次	（番）号，路（公交车） 칠번 선수 7 号选手	第……次，第……位 세 번째 第三次
벌	분	분
套，件 옷 한 벌 1 套衣服	（分）分钟 30 분 30 分钟	（位）位 손님 한 분 1 位客人
살	세	센티미터
岁（前面加固有数词） 세 살 3 岁	（歲）岁（前面加汉字数词） 사십 세 40 岁	（centimeter）厘米，公分 십 센티미터 10 厘米
시	시간	씨
（時）时，点 열 시 10 点	（時間）小时，钟头 한 시간 1 小时	（氏）女士，先生（用在姓名后） 김철수 씨 金哲珠先生
원	월	인분
韩元 삼만 원 3 万韩元	（月）月 오 월 5 月	（人分）份 불고기 일 인분 1 份烤肉
일	장	주
（日）天，日 삼 일 3 天	（張）张 종이 한 장 1 张纸	（週）周，星期 이 주 전 两周前
주일	중	중
（週日）周，星期 몇 주일 几周	（中）中间，之中 학생들 중 学生之中	（中）期间，正在 회의 중 正在开会
쪽	초	초
边，方向 학교 쪽 学校方向	（秒）秒 일 초 1 秒钟	（初）初，初期 학기 초 学期初

맞다	맞추다	매다
对，正确	调整	扎，系，绑
답이 맞다 答案正确	일정을 맞추다 调整日程	허리띠를 매다 系腰带
먹다	멈추다	메다
吃	停止，停住，止住	背，担，挑
밥을 먹다 吃饭	시계가 멈추다 表停了	배낭을 메다 背着背包
모르다	모시다	모시다
不知道，不明白，不认识	陪，陪同	侍奉，孝敬
규칙을 모르다 不知道规则	손님을 모시다 陪同客人	부모님을 모시다 侍奉父母
모으다	모으다	모이다
聚集，召集，合拢	积攒，收集	聚集，汇集，集中（모으다的被动词）
쓰레기를 모으다 把垃圾收集在一起	우표를 모으다 收集邮票	친구가 모이다 朋友聚会
모자라다	못하다	묻다
缺少，不够，不足	不会，做不好	问，询问，打听
잠이 모자라다 缺觉	노래를 못하다 不会唱歌	정답을 묻다 问正确答案
물어보다	미끄러지다	믿다
问，打听	滑，滑倒	相信，信任，信赖
길을 물어보다 问路	길에서 미끄러지다 在路上滑倒	그 사람을 믿다 相信那个人
밀다	바꾸다	바꾸다
推	换，兑换	变换，改变，变更
유모차를 밀다 推婴儿车	달러로 바꾸다 兑换成美元	생각을 바꾸다 改变想法
바뀌다	바라다	바라보다
被换，被改变，被调换	期望，希望，盼望	看，望，凝视
새 것으로 바뀌다 被换成新的	성공을 바라다 期望成功	하늘을 바라보다 望着天空
바르다	받다	받아쓰다
擦，涂抹	接受，收到	听写，做笔记
약을 바르다 抹药	선물을 받다 收到礼物	노트에 받아쓰다 在笔记本上记笔记
배우다	버리다	벌다
学，学习	扔掉，丢掉	挣，赚
한국어를 배우다 学习韩语	휴지를 버리다 丢卫生纸	돈을 벌다 赚钱
벗다	변하다	보내다
脱，摘	（變--）变化，改变	寄，送，发送
신발을 벗다 脱鞋	모양이 변하다 样子变了	편지를 보내다 寄信

화요일	화장실	화장품
(火曜日)周二，星期二 화요일에 시간이 있다 周二有时间	(化粧室)卫生间，洗手间 화장실에 다녀오다 去趟洗手间	(化粧品)化妆品 화장품을 바르다 抹化妆品
환영	환자	환전
(歡迎)欢迎 환영을 받다 受到欢迎	(患者)患者，病人 환자를 치료하다 治疗病人	(換錢)货币兑换，换钱 달러로 환전하다 兑换成美元
회사	회사원	회색
(會社)公司 회사에 다니다 在公司上班	(會社員)公司职员 회사원이 되다 成为公司职员	(灰色)灰色 회색 정장 灰色正装
회원	회의	횡단보도
(會員)会员 회원을 모집하다 招募会员	(會議)会议 회의가 열리다 召开会议	(橫斷步道)人行横道 횡단보도를 건너다 穿过人行横道
후	후배	휴가
(後)后，之后 며칠 후 几天之后	(後輩)晚辈，后辈，学弟，学妹 대학 후배 大学学弟/学妹	(休暇)休假，假期 휴가를 보내다 度过假期
휴게실	휴대폰	휴일
(休憩室)休息室 휴게실에서 쉬다 在休息室休息	(携帶 phone)手机 휴대폰을 바꾸다 换手机	(休日)休息日，公休日 휴일을 기다리다 等待休息日
휴지	휴지통	희망
(休紙)手纸，卫生纸 휴지로 닦다 用手纸擦	(休紙桶)废纸桶 휴지통을 비우다 清空废纸桶	(希望)希望，愿望 희망을 가지다 抱有希望
흰색	힘	
(-色)白色 흰색 셔츠 白色衬衣	力量，力气 힘이 세다 力气大	

依存名词

가지	개	개월
种，类，个，样 한 가지 방법 1 种方法	个，件，颗 사과 한 개 1 个苹果	(個月)个月 몇 개월 几个月
거	것	권
东西，事物（것的缩略形式） 내 거 我的东西	东西，事物 먹고 싶은 것 想吃的东西	(卷)本，册 책 한 권 1 本书

보다	보이다	보이다
看，看见	被看到，出现（보다的被动词）	给……看，展示（보다的使动词）
책을 보다 看书	산이 보이다 看到山	사진을 보이다 给看照片
볶다	**뵙다**	**부르다**
炒	拜访，拜见	叫，喊
고기를 볶다 炒肉	교수님을 뵙다 拜访教授	친구를 부르다 叫朋友
부르다	**부치다**	**불다**
唱	寄，邮	刮（风），吹
노래를 부르다 唱歌	짐을 부치다 寄行李	바람이 불다 刮风
붙다	**붙다**	**붙이다**
粘，贴，附着	合格，考上	粘，贴
먼지가 붙다 粘着灰尘	대학에 붙다 考上大学	우표를 붙이다 贴邮票
비다	**빌리다**	**빠지다**
空	借，贷	掉，脱落
집이 비다 家里没有人	돈을 빌리다 借钱	우물에 빠지다 掉进井里
빨다	**빼다**	**뽑다**
洗，涤	抽出，拔出，减少	拔，起
옷을 빨다 洗衣服	살을 빼다 减肥	이를 뽑다 拔牙
사귀다	**사다**	**살다**
交，结交	买，购买	活，生活
친구를 사귀다 交朋友	물건을 사다 买东西	오래 살다 活得久
생각나다	**생기다**	**서다**
想起，想出	出现，产生，发生	站立，站
좋은 방안이 생각나다 想出好方案	문제가 생기다 出现问题	똑바로 서다 站直
서두르다	**섞다**	**세우다**
急于，赶着	掺，合，掺杂	竖立，站立
준비를 서두르다 抓紧准备	보리를 섞다 掺大麦	몸을 세우다 直起身子
세우다	**쉬다**	**쉬다**
停，停止	休息	呼吸，喘气，喘息
차를 세우다 停车	집에서 쉬다 在家休息	숨을 쉬다 喘息
슬퍼하다	**시키다**	**식다**
悲伤，伤心	使（别人做），让（别人做）	凉，凉下来，冷却
이별을 슬퍼하다 为离别伤心	심부름을 시키다 支使别人跑腿	국이 식다 汤凉了

한복	한식	한식집
（韓服）韩服	（韓食）韩餐	（韓食 -）韩餐馆，韩餐厅
한복을 입다 穿韩服	한식을 먹다 吃韩餐	한식집에 가다 去韩餐厅
한옥	한잔	한턱
（韓屋）韩屋	（- 盏）一杯（少量饮酒）	请客，做东
한옥을 구경하다 参观韩屋	한잔 마시다 小酌	한턱을 내다 请客
할머니	할아버지	할인
奶奶	爷爷	（割引）折扣，打折
할머니를 모시다 侍奉奶奶	할아버지 댁 爷爷家	할인 상품 打折商品
항공	항공권	해
（航空）航空	（航空券）飞机票	太阳
항공 산업 航空工业	항공권을 예약하다 预订机票	해가 뜨다 太阳升起
해외	해외여행	햄버거
（海外）海外，国外	（海外旅行）海外旅行	（hamburger）汉堡
해외 유학 出国留学	해외여행을 가다 去海外旅行	햄버거를 먹다 吃汉堡
햇빛	행동	행복
阳光，日光	（行動）行动，行为	（幸福）幸福
눈부신 햇빛 耀眼的阳光	행동에 옮기다 付诸行动	행복을 빌다 祈求幸福
행사	허리	헬스클럽
（行事）活动，仪式	腰	（health club）健身房
행사에 참여하다 参加活动	허리를 굽히다 弯腰	헬스클럽에 가다 去健身房
혀	현금	현재
舌头	（現金）现金	（現在）现在，目前
혀로 핥다 用舌头舔	현금으로 지불하다 用现金支付	현재의 상황 现况
형	형제	호랑이
（兄）哥哥（男子称），兄长	（兄弟）兄弟	（虎狼 -）老虎
친한 형 关系好的哥哥	형제가 많다 兄弟多	호랑이를 무서워하다 害怕老虎
호수	호텔	혼자
（湖水）湖水，湖	（hotel）酒店，宾馆	单独，独自
호수가 맑다 湖水清澈	호텔을 예약하다 预订宾馆	혼자 힘 一己之力
홍차	화	화가
（紅茶）红茶	（火）火气，怒火	（畫家）画家
홍차를 마시다 喝红茶	화가 나다 发火	유명한 화가 著名画家

신다	싣다	싫어하다
穿（鞋子、袜子）	装，载，装运	讨厌，不喜欢
양말을 신다 穿袜子	짐을 싣다 运行李	운동을 싫어하다 不喜欢运动
심다	싸다	싸우다
栽，种，种植	包，打包	打架，吵架
나무를 심다 植树	짐을 싸다 打包行李	동생과 싸우다 和弟弟吵架
쌓다	썰다	쓰다
堆，积累	切	（用笔）写
경험을 쌓다 积累经验	양파를 썰다 切洋葱	글을 쓰다 写字
쓰다	쓰다	씹다
戴（帽子、眼镜等）	用，利用，使用	嚼，咀嚼
모자를 쓰다 戴帽子	컴퓨터를 쓰다 用电脑	밥을 꼭꼭 씹다 仔细嚼饭
씻다	안다	안되다
洗	抱，拥抱	（工作、生意等进展）不顺利
손을 씻다 洗手	아기를 안다 抱孩子	사업이 잘 안되다 生意不好
앉다	알다	알리다
坐	明白，了解，知道，认识	告诉，告知，通知
의자에 앉다 坐在椅子上	비밀을 알다 知道秘密	사실을 알리다 告知事实
알아보다	어울리다	어울리다
调查，了解	融洽，合得来	适合，相称，般配
진실을 알아보다 了解真相	사람들과 잘 어울리다 和人们合得来	옷이 어울리다 衣服合适
얻다	얼다	여쭙다
得到，获得	冻，上冻，封冻	禀明，请教（여쭈다的敬语）
기회를 얻다 得到机会	얼음이 얼다 结冰	선생님께 여쭙다 向老师请教
열다	열리다	오다
开，打开	打开（열다的被动词）	来，过来
문을 열다 开门	문이 열리다 门开着	중국에 오다 来中国
오르다	올라가다	올라오다
上，上去	上去，上升，爬上	上到，上来
계단을 오르다 上楼梯	나무에 올라가다 上树	산에 올라오다 上山
올리다	외우다	울다
抬高，提升，升高	背诵	哭，哭泣
성적을 올리다 提高成绩	단어를 외우다 背单词	아기가 울다 孩子哭

평소	평일	평일
(平素) 平时，平常 평소와 다르다 和平时不同	(平日) 平时，平日 평일과 같다 和平时一样	工作日 평일에 쉬다 在工作日休息
포도	**포장**	**표**
(葡萄) 葡萄 포도를 먹다 吃葡萄	(包装) 包装 포장을 뜯다 拆开包装	(票) 票，券 표를 끊다 买票
풍경	**프라이팬**	**프랑스**
(風景) 风景，景色 풍경을 보다 看风景	(frypan) 平底锅 프라이팬에 볶다 在平底锅里炒	(France) 法国 프랑스에 가다 去法国
프로그램	**피**	**피곤**
(program) 节目 텔레비전 프로그램 电视节目	血，血液 피를 흘리다 流血	(疲困) 疲倦，疲乏 피곤을 느끼다 感到疲乏
피아노	**피자**	**필요**
(piano) 钢琴 피아노를 치다 弹钢琴	(pizza) 比萨 피자를 주문하다 点比萨	(必要) 必要，必需 필요가 없다 没必要
필통	**하나**	**하늘**
(筆筒) 文具盒，笔筒 필통에 꽂다 插在笔筒里	一，一体 하나가 되다 成为一体	天，天空 하늘이 높다 天高
하늘색	**하루**	**하숙비**
(-- 色) 天蓝色 하늘색 치마 天蓝色裙子	一天，一日 하루를 보내다 度过一天	(下宿費) 寄宿费，房租 하숙비를 내다 交房租
하숙집	**하얀색**	**학교**
(下宿 -) 寄宿房 하숙집을 구하다 找寄宿房	(-- 色) 白色 하얀색 구름 白云	(學校) 学校 학교에 다니다 上学
학기	**학년**	**학생**
(學期) 学期 새 학기를 시작하다 新学期开始	(學年) 学年，年级 학년이 올라가다 升年级	(學生) 学生 학생을 가르치다 教学生
학생증	**학원**	**한강**
(學生證) 学生证 학생증을 제시하다 出示学生证	(學院) 补习班，培训学校 영어 학원 英语补习班	(漢江) 汉江（韩国首尔的江） 한강 공원 汉江公园
한국	**한글**	**한번**
(韓國) 韩国 한국에 가다 去韩国	韩文 한글을 쓰다 写韩文	一下 한번 먹어 보다 试吃一下

움직이다	웃다	원하다
动，搬动，移动	笑	（愿 --）盼望，希望
책상을 움직이다 搬桌子	빙그레 웃다 微笑	행복을 원하다 期盼幸福
이기다	**익다**	**인정받다**
赢，胜，获胜	熟，成熟，长熟	（认定 --）得到认可，被认可
경기에서 이기다 赢得比赛	과일이 익다 果实成熟	능력을 인정받다 能力被认可
일어나다	**일어나다**	**일어나다**
起立，起身	起床	发生，出现
자리에서 일어나다 从座位上站起来	일찍 일어나다 早起床	사고가 일어나다 发生事故
일어서다	**일하다**	**읽다**
起身，起来，起立	工作，做事	读，念
의자에서 일어서다 从座位上站起来	회사에서 일하다 在公司工作	책을 읽다 读书
잃다	**잃어버리다**	**입다**
丢失，失去，遗失	丢失，丢掉，失去	穿（衣服）
지갑을 잃다 丢钱包	기억을 잃어버리다 失去记忆	옷을 입다 穿衣服
입원하다	**있다**	**잊다**
（入院 --）住院	在，待着	忘记，忘掉，忘却
병원에 입원하다 住院	집에 있다 在家	비밀번호를 잊다 忘记密码
자다	**자라다**	**자르다**
睡，睡觉	生长，成长	剪，剪断，切断
잠을 자다 睡觉	나무가 자라다 树木生长	머리를 자르다 剪头发
잘되다	**잘못되다**	**잘못하다**
好，行，成	错，搞错	做错，搞错
장사가 잘되다 生意很好	잘못된 습관 错误的习惯	계산을 잘못하다 算错
잘하다	**잠자다**	**잡다**
做得好，会，擅长	睡觉，睡眠	抓，握，拉
공부를 잘하다 学习好	새근새근 잠자다 呼呼大睡	손을 잡다 拉手
잡수시다	**적다**	**전하다**
吃，用（먹다的敬语）	写，填写，记录	（传 --）转达，转告，转交
진지를 잡수시다 吃饭	이름을 적다 记录名字	편지를 전하다 转交信
전화하다	**정리하다**	**정하다**
（電話 --）打电话	（整理 --）整理，整顿，收拾	（定 --）定，确定，决定
회사에 전화하다 往公司打电话	방을 정리하다 收拾房间	약속을 정하다 定下约定

탁구	탕수육	태국
（卓球）乒乓球	（糖水肉）糖醋肉	（泰國）泰国
탁구 경기 乒乓球赛	탕수육을 좋아하다 喜欢吃糖醋肉	태국에 여행가다 去泰国旅行
태권도	태극기	태도
（跆拳道）跆拳道	（太極旗）太极旗	（態度）态度
태권도를 배우다 学习跆拳道	태극기를 달다 挂太极旗	태도가 좋다 态度好
태풍	택배	택시
（颱風）台风	（宅配）快递	（taxi）出租车
태풍이 불다 刮台风	택배로 보내다 用快递送	택시를 잡다 打出租车
터미널	테니스	테니스장
（terminal）客运站，总站	（tennis）网球	（tennis 場）网球场
터미널에서 기다리다 在总站等	테니스를 치다 打网球	테니스장에서 연습하다 在网球场练习
테이블	텔레비전	토끼
（table）桌子，台子	（television）电视机	兔子
테이블에 놓다 放到桌子上	텔레비전을 보다 看电视	귀여운 토끼 可爱的兔子
토마토	토요일	통장
（tomato）西红柿	（土曜日）星期六，周六	（通帳）存折
토마토를 먹다 吃西红柿	토요일에 만나다 周六见	통장을 만들다 办存折
통화	퇴근	퇴원
（通話）通话	（退勤）下班	（退院）出院
통화가 끝나다 通话结束	퇴근이 늦다 下班晚	퇴원 수속 出院手续
튀김	트럭	티셔츠
油炸食品	（truck）卡车，货车	（T-shirts）衬衫，衬衣
튀김을 먹다 吃油炸食品	트럭을 몰다 开货车	티셔츠를 입다 穿衬衫
팀	파란색	파티
（team）团队，小组，队伍	蓝色	（party）聚会，派对
팀을 나누다 分组	파란색 옷 蓝色衣服	파티를 열다 开派对
팔	팔월	편리
手臂，胳膊	（八月）8月	（便利）便利，方便
팔을 벌리다 张开手臂	팔월이 지나다 8月过去	편리를 제공하다 提供便利
편안	편의점	편지
（便安）舒服，舒心	（便宜店）便利店	（便紙）信，书信
편안을 느끼다 感到舒心	편의점에서 사다 在便利店买	편지를 쓰다 写信

젖다	조심하다	졸업하다
湿，潮湿，打湿，淋湿	（操心 --）小心，注意	（卒業 --）毕业
옷이 젖다 衣服淋湿	감기를 조심하다 小心感冒	대학교를 졸업하다 大学毕业
좋아하다	주다	주무시다
喜欢，热爱	给，给与	睡觉（자다的敬语）
꽃을 좋아하다 喜欢花	용돈을 주다 给零花钱	잘 주무시다 睡得好
주문하다	죽다	준비하다
（注文 --）订，订购，订货	死，死亡	（準備 --）准备
음식을 주문하다 订餐	사람이 죽다 人死	시험을 준비하다 准备考试
줄다	줄이다	줍다
缩小，减少，降低	缩小，减少，缩减	捡，捡到，拾到
면적이 줄다 面积缩小	비용을 줄이다 缩减费用	지갑을 줍다 捡到钱包
즐거워하다	즐기다	지각하다
高兴，喜欢，欢喜	享受，喜欢	（遲刻 --）迟到，晚到
무척 즐거워하다 非常高兴	휴가를 즐기다 享受假期	회의에 지각하다 开会迟到
지나가다	지나다	지내다
过去，度过	过，过去，经过	生活，过，度过
가을이 지나가다 秋天过去	시간이 지나다 时间过去	잘 지내다 过得好
지다	지다	지다
（太阳、月亮）落山	输，败，告负	枯萎，凋谢
해가 지다 日落	경기에서 지다 输掉比赛	꽃이 지다 花谢
지르다	지우다	지키다
喊叫，叫	擦掉，抹掉	守护，保卫
소리를 지르다 喊叫	지우개로 지우다 用橡皮擦	나라를 지키다 守卫国家
질문하다	짓다	찌다
（質問 --）问，提问，询问	做，建造，盖	发胖，长肉
학생에게 질문하다 向学生提问	집을 짓다 盖房子	살이 찌다 发胖
찌다	찍다	찍다
蒸	拍，拍摄	盖，印
만두를 찌다 蒸包子	사진을 찍다 拍照	도장을 찍다 盖章
차다	차다	차다
满，盈	踢	戴，佩戴
사람이 가득 차다 满满的都是人	공을 차다 踢球	시계를 차다 戴手表

치킨	친구	친절
（chicken）炸鸡	（親舊）朋友	（親切）亲切，热情，关切
치킨을 시켜 먹다 点炸鸡吃	친구를 사귀다 交朋友	친절을 보이다 表示关切
친척	칠월	칠판
（親戚）亲戚	（七月）7月	（漆板）黑板
친척이 모이다 亲戚相聚	칠월이 되다 到7月	칠판을 보다 看黑板
침대	침실	칫솔
（寝臺）床	（寝室）卧室，寝室	（齒-）牙刷
침대에 눕다 躺在床上	침실로 들어가다 进卧室	칫솔로 이를 닦다 用牙刷刷牙
칭찬	카드	카레
（稱讚）称赞，表扬	（card）卡片，卡	（curry）咖喱，咖喱饭
칭찬을 받다 受到表扬	크리스마스 카드 圣诞卡片	카레를 먹다 吃咖喱饭
카메라	카페	칼
（camera）照相机，摄像机	（cafe）咖啡厅，咖啡馆	刀
카메라로 찍다 用照相机拍	카페에서 만나다 在咖啡馆见面	칼로 썰다 用刀切
칼국수	캐나다	커피
刀切面	（Canada）加拿大	（coffee）咖啡
칼국수를 시키다 点刀切面	캐나다에 가다 去加拿大	커피를 마시다 喝咖啡
커피숍	컴퓨터	컵
（coffee shop）咖啡店	（computer）电脑	（cup）杯子
커피숍에 가다 去咖啡店	컴퓨터를 켜다 打开电脑	우유 컵 牛奶杯子
케이크	코	코끼리
（cake）蛋糕	鼻子	大象
케이크를 먹다 吃蛋糕	코를 골다 打鼾	코끼리를 보다 看大象
콘서트	콜라	콧물
（concert）音乐会，演唱会	（cola）可乐	鼻涕
콘서트를 열다 举办音乐会	콜라를 마시다 喝可乐	콧물이 나오다 流鼻涕
콩	크기	크리스마스
大豆，黄豆	大小，尺寸，个头	（christmas）圣诞节
콩을 삶다 煮黄豆	크기가 크다 个头大	크리스마스 선물 圣诞礼物
큰소리	큰소리	키
大声（斥责）	说大话，吹牛	个子，身高
큰소리를 듣다 听到大声训斥	큰소리를 치다 说大话	키가 크다 个子高

참다	찾다	찾아가다
忍受，忍耐	找，寻找，查找	去找，去见，拜访
아픔을 참다 忍住疼痛	지갑을 찾다 找钱包	집으로 찾아가다 去家里拜访
찾아보다	**찾아오다**	**청소하다**
查找，翻找	来找，来访	（清扫 --）打扫
사전을 찾아보다 查字典	손님이 찾아오다 客人来访	방을 청소하다 打扫房间
쳐다보다	**초대하다**	**추다**
仰望，仰视	（招待 --）邀请，约请	跳（舞）
별을 쳐다보다 仰望星空	친구를 초대하다 邀请朋友	춤을 추다 跳舞
축하하다	**출근하다**	**출발하다**
（祝賀 --）祝贺，庆贺	（出勤 --）上班，出勤	（出發 --）出发
수상을 축하하다 祝贺得奖	9 시까지 출근하다 9点上班	일찍 출발하다 早早出发
춤추다	**취소하다**	**취직하다**
跳舞，手舞足蹈	（取消 --）取消	（就職 --）就业，找工作
음악에 맞추어 춤추다 随音乐跳舞	약속을 취소하다 取消约会	취직하기 어렵다 很难就业
치다	**치다**	**켜다**
打，敲，击打	弹奏	点着，开，打开（电器）
북을 치다 敲鼓	피아노를 치다 弹钢琴	텔레비전을 켜다 打开电视
켜다	**키우다**	**타다**
拉，弹	养育，培育	烧，燃烧，着火
바이올린을 켜다 弹小提琴	강아지를 키우다 养狗	불이 타다 着火
타다	**타다**	**태어나다**
坐，乘，乘坐	冲，泡，沏	出生，诞生
버스를 타다 坐公交车	커피를 타다 冲咖啡	아이가 태어나다 孩子出生
퇴근하다	**튀기다**	**튀기다**
（退勤 --）下班	溅，爆，弹	油炸，煎
늦게 퇴근하다 很晚下班	물을 튀기다 水溅起来	새우를 튀기다 炸虾
틀다	**틀리다**	**팔다**
扭，拧，开，打开	不对，不正确，错误	卖，出售
세탁기를 틀다 打开洗衣机	말이 틀리다 话不对	집을 팔다 卖房子
팔리다	**펴다**	**풀다**
被卖（팔다的被动词）	打开，翻开，伸开，展开	解开，打开
잘 팔리다 卖得好	책을 펴다 翻开书	포장을 풀다 解开包装

청소년	체육관	체크무늬
(青少年) 青少年	(體育館) 体育馆	(check--) 方格图案
청소년 문제 青少年问题	실내 체육관 室内体育馆	체크무늬 치마 方格图案裙子
초대	**초대장**	**초등학교**
(招待) 邀请, 招待	(招待狀) 邀请函, 请柬	(初等學校) 小学
초대를 받다 接到邀请	초대장을 보내다 发请柬	초등학교에 다니다 上小学
초등학생	**초록색**	**초콜릿**
(初等學生) 小学生	(草綠色) 草绿色, 绿色	巧克力
초등학생이 되다 成为小学生	초록색 나뭇잎 绿色的树叶	초콜릿을 먹다 吃巧克力
최고	**최고**	**최근**
(最高) 最高	最好	(最近) 最近, 近来
최고 점수 最高分数	최고의 방법 最好的方法	최근에 들다 近来
추석	**축구**	**축구공**
(秋夕) 中秋节	(蹴球) 足球	(蹴球 -) 足球
추석을 보내다 过中秋	축구 경기 足球比赛	축구공을 차다 踢足球
축하	**출구**	**출근**
(祝賀) 祝贺, 祝福	(出口) 出口	(出勤) 上班
축하를 받다 收到祝福	출구에서 나오다 从出口出来	출근 준비 准备上班
출발	**출석**	**출입**
(出發) 出发	(出席) 出席	(出入) 出入, 进出
출발 시간 出发时间	출석을 부르다 点名	출입이 금지되다 禁止出入
출입국	**출장**	**출퇴근**
(出入國) 出入境	(出張) 出差	(出退勤) 上下班
출입국 절차 出入境手续	출장을 가다 去出差	출퇴근 시간 上下班时间
춤	**취미**	**취소**
舞蹈	(趣味) 兴趣, 爱好	(取消) 取消, 解除
춤을 추다 跳舞	취미 생활 业余爱好	예약 취소 取消预约
취직	**층**	**치과**
(就職) 就业, 就职	(層) 层	(齒科) 牙科
취직 시험 就职考试	아래 층 楼下	치과에 가다 去牙科
치료	**치마**	**치약**
(治療) 治疗	裙子	(齒藥) 牙膏
치료를 받다 接受治疗	치마를 입다 穿裙子	치약을 짜다 挤牙膏

풀다
解答，解决
문제를 풀다 解答问题

피다
（花）开，开放
꽃이 피다 花开

피우다
抽，吸
담배를 피우다 吸烟

하다
做，干（某种行动）
운동을 하다 做运动

헤어지다
分开，分手，离开，散开
남자친구와 헤어지다 和男朋友分手

화나다
（火 --）生气，发火
친구가 화나다 朋友生气

화내다
（火 --）生气，发火
동생에게 화내다 对弟弟发火

환영하다
（歡迎 --）欢迎
신입사원을 환영하다 欢迎新员工

흐르다
流，流淌
땀이 흐르다 流汗

흔들다
摇动，挥动
손을 흔들다 挥手

흘리다
流，淌
눈물을 흘리다 流泪

形 容 词

가깝다
近，不远
거리가 가깝다 距离近

가늘다
细，纤细
허리가 가늘다 腰细

가볍다
轻，轻松，轻易，容易
짐이 가볍다 行李轻

간단하다
（簡單 --）简单，容易
간단한 문제 简单的问题

간단하다
简要，简短，简洁
간단한 설명 简要的说明

강하다
（强 --）强大，强，强劲
힘이 강하다 力量强大

같다
一样，相同，同样，相等
같은 말 同样的话

같다
像……一样，如同
솜 같은 구름 棉花般的云朵

건강하다
（健康 --）健康，健壮，强健
몸이 건강하다 身体健康

게으르다
懒，懒惰，懒怠
게으른 사람 懒惰的人

고맙다
谢谢，感谢，感激
고마운 사람 值得感谢的人

고프다
饿，饥饿
배가 고프다 肚子饿

괜찮다
不错，还不错，还可以
괜찮은 사람 不错的人

괜찮다
没关系，行，可以
늦게 와도 괜찮다 晚点来也没关系

굳다
硬，坚硬，坚实
굳은 땅 坚硬的大地

굵다
粗，粗大
손가락이 굵다 手指粗

궁금하다
疑惑，好奇，想知道
그의 소식이 궁금하다 想知道他的消息

귀엽다
可爱，乖，讨人喜欢
아이가 귀엽다 孩子可爱

15

지하철역	직업	직원
(地下鐵驛) 地铁站 지하철역에 도착하다 到达地铁站	(職業) 职业 직업을 구하다 求职	(職員) 职员 직원을 모집하다 招聘职员
직장	직접	직접
(職場) 职场，单位 직장을 다니다 上班	(直接) 直接 직접 거래 直接贸易	亲身，亲自 직접 만나다 亲自见面
진짜	질문	짐
(眞-) 真的 진짜 보석 真宝石	(質問) 提问，疑问 질문에 답하다 回答提问	行李 짐을 싸다 打包行李
짐	집	집
负担，累赘 무거운 짐 沉重的负担	房子，房屋 집을 짓다 盖房子	家，家庭 가난한 집 贫困家庭
집들이	집안일	짜증
乔迁宴 집들이 선물 乔迁礼物	家事，家务 집안일을 돕다 帮忙做家务	脾气，不耐烦 짜증을 내다 发脾气
짝	짬뽕	찌개
对，双 짝을 맞추다 配对	海鲜辣汤面 짬뽕을 먹다 吃海鲜辣汤面	炖菜 찌개를 끓이다 做炖菜
차	차	차례
(車) 车，车辆 차를 몰다 驾车	(茶) 茶，茶水 차를 마시다 喝茶	(次例) 顺序，次序 차례가 되다 轮到（次序）
찬물	참외	창문
凉水，冷水 찬물을 마시다 喝凉水	香瓜，甜瓜 참외를 먹다 吃甜瓜	(窓門) 窗户 창문을 닫다 关窗户
채소	책	책상
(菜蔬) 菜，蔬菜 채소를 먹다 吃蔬菜	(冊) 书 책을 읽다 读书	(冊床) 书桌 책상 앞에 앉다 坐在书桌前
책장	처음	첫날
(冊張) 书柜，书橱 책장에 넣다 放到书橱里	首次，开始，第一次 처음부터 시작하다 从头开始	第一天 개학 첫날 开学第一天
청년	청바지	청소
(青年) 青年 건장한 청년 健壮的青年	(青--) 牛仔裤 청바지를 입다 穿牛仔裤	(清掃) 打扫，清扫 화장실 청소 打扫卫生间

귀찮다	그렇다	그립다
厌烦，讨厌，不耐烦	那样，是那样	思念，想念，怀念
일하기 귀찮다 讨厌工作	그런 일 那样的事	부모님이 그립다 想念父母
급하다	급하다	기쁘다
（急--）急切，紧急，迫切	急躁，没耐性	高兴，愉快，欢喜
일이 급하다 事情紧急	성격이 급하다 脾气急躁	마음이 기쁘다 心里高兴
길다	깊다	까맣다
长；（时间）长，久	深，深厚	黑，乌黑，漆黑
다리가 길다 腿长	물이 깊다 水深	밤하늘이 까맣다 夜空漆黑
깨끗하다	나쁘다	날씬하다
干净，洁净，清洁	坏，不好，恶劣	（身材）苗条，修长
옷이 깨끗하다 衣服干净	날씨가 나쁘다 天气不好	몸매가 날씬하다 身材苗条
낫다	낮다	넓다
更好，较好	低，矮	宽，宽广，宽敞
더 낫다 更好	산이 낮다 山很矮	방이 넓다 房间宽敞
노랗다	높다	느리다
黄，黄色的	高	慢，缓慢，迟缓
잎이 노랗다 叶子黄	굽이 높은 구두 高跟鞋	속도가 느리다 速度慢
늦다	다르다	달다
慢的，晚的	不同，不一样	甜，甘甜
시계가 늦다 表慢了	성격이 다르다 性格不同	딸기가 달다 草莓甜
답답하다	더럽다	덥다
闷，烦闷，堵得慌	脏，肮脏，不干净	热
가슴이 답답하다 心里烦闷	손이 더럽다 手脏	날씨가 덥다 天气热
두껍다	따뜻하다	똑같다
厚，厚实	温暖，暖和	完全相同，一模一样
책이 두껍다 书很厚	따뜻한 봄 温暖的春天	모양이 똑같다 样子一模一样
뚱뚱하다	뜨겁다	많다
胖，肥胖，胖乎乎	热，烫	多
몸이 뚱뚱하다 身体胖	국물이 뜨겁다 汤很烫	돈이 많다 钱很多
맑다	맑다	맛없다
清新，清净，清澈	晴朗	不好吃，无味，难吃
공기가 맑다 空气清新	날씨가 맑다 天气晴朗	음식이 맛없다 食物不好吃

16

주사	주소	주스
（注射）注射，打针 주사를 맞다 打针	（住所）地址，住址 주소를 모르다 不知道地址	（juice）果汁 주스를 마시다 喝果汁
주위	주인	주일
（周圍）周围，附近 주위 환경 周围的环境	（主人）主人，老板 가게 주인 店主	（週日）周，星期 이번 주일 这周
주차	주차장	주황색
（駐車）停车 주차 금지 禁止停车	（駐車場）停车场 주차장에 차를 세우다 把车停在停车场	（朱黃色）橘黄色 주황색 불꽃 橘黄色火花
준비	줄	줄
（準備）准备，预备 준비가 끝나다 准备完毕	绳子 줄로 묶다 用绳子捆	队，行列 줄을 서다 排队
중간	중국	중국집
（中間）中间，中途 중간 시험 期中考试	（中國）中国 중국에 가다 去中国	（中國 -）中餐馆 중국집에서 먹다 在中餐馆吃
중심	중앙	중요
（中心）中心，中央 도시의 중심 城市的中心	（中央）中央，中心 무대 중앙 舞台中央	（重要）重要 중요 사항 重要事项
중학교	중학생	지각
（中學校）初中 중학교에 입학하다 上初中	（中學生）初中生 중학생이 되다 成为初中生	（遲刻）迟到 지각을 하다 迟到
지갑	지금	지난달
（紙匣）钱包 지갑에 넣다 放进钱包	（只今）现在，目前 지금부터 从现在开始	上个月 지난달 말 上个月末
지난번	지난주	지난해
（-- 番）上次，上回 지난번과 다르다 和上次不同	（-- 週）上周 지난주 금요일 上周五	去年 지난해보다 춥다 比去年冷
지도	지방	지우개
（地圖）地图 지도를 보다 看地图	（地方）地方，地区 남쪽 지방 南部地区	擦子，橡皮 지우개로 지우다 用橡皮擦
지하	지하도	지하철
（地下）地下 지하 주차장 地下停车场	（地下道）地下通道 지하도를 건너다 穿过地下通道	（地下鐵）地铁 지하철을 타다 乘坐地铁

맛있다	맵다	멀다
好吃，可口，味道好 과자가 맛있다 点心好吃	辣 김치가 맵다 泡菜辣	遥远，距离远 길이 멀다 路途遥远
멋있다	못생기다	무겁다
好看，漂亮，帅气 멋있는 옷 漂亮的衣服	难看，丑 얼굴이 못생기다 脸长得丑	重，沉重 가방이 무겁다 包很重
무섭다	미안하다	바쁘다
可怕，害怕 뱀이 무섭다 怕蛇	（未安 --）抱歉，对不起 친구에게 미안하다 对不起朋友	忙，忙碌 눈코 뜰 새 없이 바쁘다 忙得不可开交
반갑다	밝다	복잡하다
高兴，喜悦，欢喜 만나서 반갑다 很高兴见到（你）	亮，明亮 햇살이 밝다 阳光明亮	（複雜 --）复杂 생각이 복잡하다 想法复杂
복잡하다	부끄럽다	부드럽다
混杂，纷杂 교통이 복잡하다 交通混杂	害羞，难为情，羞愧 ⑰ 수줍다 害羞	温柔，柔和，柔软 가죽이 부드럽다 皮革柔软
부럽다	부르다	부지런하다
羡慕 친구가 부럽다 羡慕朋友	饱，胀 배가 부르다 肚子饱了	勤劳，勤奋 부지런하게 일하다 勤奋工作
분명하다	불쌍하다	붉다
（分明 --）清楚，分明 발음이 분명하다 发音清楚	可怜 아이가 불쌍하다 孩子很可怜	红，红的 노을이 붉다 霞光通红
비슷하다	비싸다	빠르다
相似，相近，差不多 성격이 비슷하다 性格相似	贵，昂贵 과일이 비싸다 水果很贵	快，迅速，快速 말이 빠르다 说话很快
빨갛다	새롭다	선선하다
红色的 얼굴이 빨갛다 脸红	新的 새로운 기술 新技术	凉爽，凉快 날씨가 선선하다 天气凉爽
섭섭하다	세다	쉽다
依依不舍，可惜，遗憾 마음이 섭섭하다 心里不舍	强健，厉害 주먹이 세다 拳头结实有力	容易，简单 일이 쉽다 事情简单
슬프다	시끄럽다	시다
悲伤，伤心，伤感 슬픈 영화 悲伤的电影	喧闹，嘈杂，吵闹 소리가 시끄럽다 声音吵闹	酸 포도가 시다 葡萄酸

점수	점심	점심
（點數）分数，得分 점수가 높다 分数高	（點心）中午 점심에 만나다 中午见	（點心）午饭 점심을 먹다 吃午饭
점심때	**점심시간**	**접시**
（點心－）中午 점심때가 되다 到中午	（點心時間）午饭时间 점심시간이 지나다 过午饭时间	碟子，盘子 접시에 담다 盛在盘子里
젓가락	**정거장**	**정도**
（箸－－）筷子 젓가락을 쓰다 用筷子	（停車場）车站 버스 정거장 公交车车站	（程度）程度 어느 정도 一定程度
정도	**정류장**	**정리**
左右，约 한 시간 정도 1 个小时左右	（停留場）车站 버스 정류장 公共汽车站	（整理）整理，收拾 책상 정리를 하다 收拾书桌
정말	**정문**	**정원**
（正－）真话，真的 정말이 아니다 不是真话	（正門）正门，大门 회사 정문 公司大门	（庭園）庭院，院子 정원을 가꾸다 打理庭院
정형외과	**정확**	**제목**
（整形外科）整形外科，骨科 정형외과에 가다 去骨科	（正確）正确，准确 신속과 정확 又快又准	（題目）题目，标题 제목을 정하다 定题目
제일	**제주도**	**조금**
（第一）第一 제일의 조건 第一条件	（濟州島）济州岛 제주도에 가다 去济州岛	－点，稍微 조금 먹다 吃一点
조심	**조카**	**졸업**
（操心）小心，当心 불 조심 小心火	侄子，侄女 조카의 생일 侄子的生日	（卒業）毕业 졸업을 축하하다 祝贺毕业
종류	**종업원**	**종이**
（種類）种，种类 종류가 많다 种类多样	（從業員）服务员，职员 종업원을 부르다 叫服务员	纸 종이에 쓰다 写在纸上
주말	**주머니**	**주문**
（週末）周末 주말을 보내다 过周末	口袋，袋子 주머니에 넣다 放到口袋里	（注文）订购，订货，订单 주문에 들어오다 来订单
주문	**주변**	**주부**
点单，点菜 주문을 받다 接受点单	（周邊）周围，周边 주변 사람들 周围的人	（主婦）家庭主妇 주부가 되다 成为家庭主妇

시원하다	시원하다	시원하다
凉爽，凉快	爽快，干脆	爽口
바람이 시원하다 风很凉爽	시원한 대답 爽快的回答	시원한 냉면 爽口的冷面

싫다	심심하다	심하다
讨厌，不喜欢	无聊，寂寞	（甚 --）过分，严重
싫은 사람 令人讨厌的人	심심할 때 无聊的时候	농담이 심하다 玩笑太过分

싱겁다	싸다	쌀쌀하다
（味）淡，没味道	便宜，低廉	凉飕飕
국이 싱겁다 汤很淡	값이 싸다 价格便宜	날씨가 쌀쌀하다 天气凉飕飕

쓰다	아니다	아름답다
苦，苦涩	不是，不	美丽，漂亮
약이 쓰다 药很苦	사실이 아니다 不是事实	경치가 아름답다 景色漂亮

아프다	아프다	안녕하다
疼，痛，疼痛	病，生病	（安宁 --）平安，安好
다리가 아프다 腿疼	몸이 아프다 生病	가족이 안녕하다 家人安好

안전하다	알맞다	약하다
（安全 --）安全	合适，符合	（弱 --）弱，脆弱，软弱
안전한 장소 安全的场所	알맞은 말 合适的话	힘이 약하다 力量弱

얇다	어둡다	어떠하다
薄，单薄	暗，黑暗	怎么样，如何
옷이 얇다 衣服薄	밤길이 어둡다 夜路很黑	

어떻다	어렵다	어리다
怎么样，如何	困难，不容易	小，幼小，年幼
	문제가 어렵다 问题很难	나이가 어리다 年幼

없다	예쁘다	오래되다
没有，无；不在	漂亮，好看	很久，时间长
재미가 없다 没有意思	언니가 예쁘다 姐姐漂亮	컴퓨터가 오래되다 电脑很旧

옳다	외롭다	위험하다
对，正确	孤独，孤单，寂寞	（危险 --）危险
생각이 옳다 想法正确	삶이 외롭다 生活孤独	위험한 일 危险的事情

유명하다	이렇다	이르다
（有名 --）有名，著名	如此，这样	早
유명한 가수 著名歌手	규칙이 이렇다 规则是这样	시간이 이르다 时间早

자장면	자전거	자판기
(酢醬麵) 炸酱面 자장면을 시키다 点炸酱面	(自轉車) 自行车 자전거를 타다 骑自行车	(自販機) 自动售货机 커피 자판기 咖啡自动售货机
작년	잔	잔치
(昨年) 去年 작년 이맘때 去年这时候	(盞) 杯, 盏, 酒杯 잔을 채우다 斟满杯子	宴会 잔치를 벌이다 举办宴会
잘못	잠	잠깐
错, 错误, 不对 잘못을 고치다 改正错误	睡觉, 睡眠 잠을 자다 睡觉	暂时, 片刻, 一会儿 잠깐의 외출 出门一会儿
잠시	잡지	잡채
(暫時) 暂时, 片刻, 一会儿 잠시 후 过一会儿	(雜誌) 杂志 잡지를 보다 看杂志	(雜菜) 什锦炒菜, 杂烩菜 잡채를 먹다 吃什锦炒菜
장갑	장난감	장마
(掌匣) 手套 장갑을 끼다 戴手套	玩具 장난감을 가지고 놀다 拿着玩具玩	雨季, 梅雨 장마가 오다 雨季到来
장미	장소	재료
(薔薇) 玫瑰花 장미를 선물하다 送玫瑰花	(場所) 场所, 地点 장소를 정하다 确定地点	(材料) 材料, 原料 재료를 준비하다 准备材料
재미	재채기	저금
趣味, 乐趣 재미가 있다 有趣	喷嚏 재채기가 나오다 打喷嚏	(貯金) 存款, 存钱 저금을 찾다 取出存款
저녁	저녁	저번
傍晚, 晚上 저녁이 되다 到晚上	晚饭 저녁을 먹다 吃晚饭	上次, 上一个 저번 학기 上学期
전	전공	전기
(前) 以前, 之前 결혼 전 结婚前	(專攻) 专业 전공을 정하다 定专业	(電氣) 电, 电力 전기가 끊기다 停电
전부	전철	전체
(全部) 全部, 全体 전부의 재산 全部的财产	(電鐵) 有轨电车, 地铁 전철을 타다 乘坐地铁	(全體) 全体, 总体 국민 전체 全体公民
전화	전화기	전화번호
(電話) 电话 전화를 걸다 打电话	(電話機) 电话机 전화기가 울리다 电话响了	(電話番號) 电话号码 전화번호를 잊다 忘记电话号码

익숙하다	익숙하다	있다
熟练，娴熟，通晓	熟悉	有；存在
솜씨가 익숙하다 技术熟练	익숙한 얼굴 熟悉的面孔	시간이 있다 有时间
작다	잘생기다	재미없다
小，矮	（长得）好看，漂亮，帅	没意思，无趣
집이 작다 房子很小	잘생긴 남자 长相帅气的男人	영화가 재미없다 电影没意思
재미있다	저렇다	적다
有趣，有意思	那样，那么	少
이야기가 재미있다 故事有趣	⊗ 그렇다 那样　이렇다 这样	손님이 적다 客人很少
적당하다	젊다	정확하다
（適當 --）适当，恰当，合适	年轻，年少	（正確 --）正确，准确
적당한 말 恰当的话	젊은 사람 年轻人	발음이 정확하다 发音准确
조용하다	좁다	좋다
安静，宁静，寂静	狭窄，狭小	好
교실이 조용하다 教室安静	방이 좁다 房间狭小	기분이 좋다 心情好
죄송하다	중요하다	즐겁다
（罪悚 --）对不起，抱歉，愧疚	（重要 --）重要	愉快，欢乐
마음이 죄송하다 内心愧疚	중요한 일 重要的事情	즐거운 시간 愉快的时光
지루하다	진하다	짜다
无聊，厌烦	（津 --）深，浓，浓重	咸
수업이 지루하다 课很无聊	안개가 진하다 雾很浓	맛이 짜다 味道咸
짧다	차갑다	차다
（长度）短，（时间）短	凉，冰凉	冷，凉
시간이 짧다 时间短	물이 차갑다 水凉	바람이 차다 风很凉
착하다	춥다	충분하다
善良	冷	（充分 --）充分，充足，够
마음이 착하다 心地善良	날씨가 춥다 天气冷	시간이 충분하다 时间充分
친절하다	친하다	크다
（親切 --）亲切，热情	（親 --）亲密，亲近	大，高
가게 주인 친절하다 店主很亲切	친한 친구 亲密的朋友	키가 크다 个子高
특별하다	튼튼하다	파랗다
（特別 --）特别，特殊	结实，坚实，强壮	湛蓝，绿
특별한 관계 特别的关系	몸이 튼튼하다 身体强壮	하늘이 파랗다 天空很蓝

인삼	인천	인터넷
（人蔘）人参	仁川（韩国地名）	（internet）互联网，因特网
인삼을 달이다 熬人参	인천 공항 仁川机场	인터넷을 접속하다 连接互联网

인형	일	일
（人形）人偶，娃娃，木偶	工作，事情，活	（日）日，天，号
인형을 안다 抱着娃娃	일이 많다 事情多	십 일 10天

일기	일본	일부
（日記）日记	（日本）日本	（一部）一部分，有些
일기를 쓰다 写日记	일본 사람 日本人	일부 지역 部分地区

일식	일식집	일요일
（日食）日本料理	（日食-）日本料理店	（日曜日）周日，星期天
일식을 먹다 吃日本料理	일식집에서 먹다 在日式料理店吃	일요일에 쉬다 星期天休息

일월	일주일	입
（一月）1月	（一週日）1周	嘴，口
일월 일일 1月1日	일주일이 걸리다 花费1周	입을 열다 张嘴

입구	입술	입원
（入口）入口	嘴唇	（入院）入院，住院
공원 입구 公园入口	빨간 입술 红嘴唇	입원 수속 住院手续

입장권	입학	입학시험
（入場券）入场券，门票	（入學）入学	（入學試驗）升学考试，入学考试
입장권을 사다 买门票	입학 선물 入学礼物	입학시험을 보다 参加升学考试

잎	자기소개	자동차
树叶，叶子	（自己紹介）自我介绍	（自動車）汽车
잎이 시들다 叶子枯萎	자시소개부터 하다 先做自我介绍	자동차를 운전하다 开汽车

자동판매기	자랑	자리
（自動販賣機）自动售货机	骄傲，自豪，夸耀	座位
자동판매기를 이용하다 使用自动售货机	자기 자랑을 하다 自夸	자리에 앉다 坐在座位上

자리	자식	자신
位置，地方	（子息）子女，儿女	（自身）自己，自身
학교의 자리 学校的位置	자식을 키우다 抚养子女	나 자신 我自己

자신	자연	자유
（自信）自信	（自然）自然，大自然	（自由）自由
자신이 있다 有自信	자연을 보호하다 保护自然	자유를 누리다 享受自由

편찮다	편하다	편하다
(便--) 生病, 不舒服	(便--) 方便, 便利	舒服, 舒适
할머니가 편찮으시다 奶奶生病	쓰기 편하다 使用方便	신발이 편하다 鞋子舒服

편하다	푸르다	피곤하다
舒畅, 舒坦	青色, 绿色	(疲困--) 疲劳, 疲惫
마음이 편하다 舒心	나무가 푸르다 树木葱绿	너무 피곤하다 太累

필요하다	하얗다	한가하다
(必要--) 必要, 必须	白, 雪白	(闲暇--) 闲暇, 空闲
시간이 필요하다 需要时间	구름이 하얗다 云很白	마음이 한가하다 心情闲适

행복하다	화려하다	훌륭하다
(幸福--) 幸福的	(華麗--) 华丽, 丰富	优秀, 出色, 不凡
가족이 행복하다 家庭幸福	옷차림이 화려하다 衣着华丽	작품이 훌륭하다 作品优秀

흐리다	힘들다	
阴沉, 阴	吃力, 辛苦, 累	
날씨가 흐리다 阴天	일이 힘들다 工作辛苦	

副 词

가끔	가득	가장
有时, 偶尔, 间或	多, 满, 充满	最, 极, 无比
가끔 생각이 나다 偶尔想起	가득 담다 装满	가장 많다 最多

각각	간단히	갑자기
(各各) 各自, 分别	(簡單-) 简单, 简要	突然, 忽然, 猛然
각각 다르다 各自不同	간단히 소개하다 简单介绍	갑자기 추워지다 突然变冷

같이	같이	거의
一起, 一同	与……一样, 就像	几乎, 差不多, 大多数
같이 가다 一起去	바보 같이 像傻瓜一样	거의 없다 几乎没有

계속	곧	그냥
(繼續) 连续, 继续, 一直	立刻, 马上	就那么, 就那样
계속 말하다 不断地说	곧 도착하다 马上就到	그냥 먹다 就那么吃

그대로	그래서	그러나
就那么, 就那样, 照原样	因此, 所以	但是, 可是, 然而
그대로 있다 就那样待着		

음식점	음악	음악가
（飲食店）饭店，餐厅	（音樂）音乐	（音樂家）音乐家
음식점에서 먹다 在饭店吃	음악을 듣다 听音乐	유명한 음악가 有名的音乐家
의미	의사	의자
（意味）意思，意义	（醫師）医生，大夫	（椅子）椅子
의미가 있다 有意义	의사를 만나다 看医生	의자에 앉다 坐在椅子上
이	이날	이때
牙，牙齿	这天	这时，此时，此刻
이를 닦다 刷牙	이날 아침 这天早晨	이때를 놓치다 错过此刻
이름	이마	이모
名字，姓名	额头，前额	（姨母）姨，姨妈
이름을 묻다 询问姓名	이마가 넓다 前额宽	⊗ 이모부 姨夫
이번	이불	이사
这次，这个，这回	被子	（移徙）搬家，迁居
이번 주말 这个周末	이불을 덮다 盖被子	이사를 가다 搬走
이삿짐	이상	이상
（移徙-）搬家的行李	（以上）以上	（異常）异常，反常
이삿짐을 싸다 打包搬家的行李	한 시간 이상 1 个小时以上	이상 행동 反常行为
이야기	이용	이웃
话，谈话，故事	（利用）利用，使用	邻近，附近
이야기를 나누다 聊天	이용 가치 利用价值	이웃 나라 邻国
이웃	이월	이유
邻居	（二月）2 月	（理由）理由，原因
이웃끼리 邻里之间	이월 꽃샘추위 2 月春寒	이유를 묻다 询问理由
이전	이제	이틀
（以前）以前，之前	现在，如今	两天
이전의 경험 以前的经验	이제까지 到现在为止	이틀을 굶다 饿两天
이해	이해	이후
（理解）理解	谅解，体谅	（以後）以后，日后
이해가 쉽다 容易理解	이해를 구하다 请求谅解	그날 이후 那天以后
인기	인도네시아	인사
（人氣）人气，名气	（Indonesia）印度尼西亚	（人事）寒暄，问候，打招呼
인기가 많다 人气旺	인도네시아 사람 印度尼西亚人	인사를 드리다 问安

그러니까	그러면	그러므로
因此，所以	那样的话，如果那样，那就	因此，因而，故而

그런데	그럼	그렇지만
但是，可是	那样的话，那么	但是，可是

그리고	그만	금방
并，并且，然后，接着	到此为止，就此作罢 그만 먹다 别再吃了	（今方）立刻，马上，立即 금방 오다 马上来

깊이	깜짝	깨끗이
深，深深地 깊이 묻다 埋得很深	突然大吃一惊 깜짝 놀라다 大吃一惊	干净地，洁净地 깨끗이 씻다 洗干净

꼭	꼭	너무
一定，肯定，必定 꼭 참석하다 一定参加	刚好，正好，恰好 옷이 꼭 맞다 衣服正合适	太，过于，很，非常 너무 바쁘다 太忙了

높이	늘	다
高，高高地 높이 날다 飞得高	时常，经常，总是 늘 만나다 时常见面	全，都，全部 다 같이 모이다 全部聚在一起

다시	대부분	더
再，又，重新 다시 시작하다 重新开始	（大部分）大部分，大都 대부분 찬성하다 大多数赞成	再，还，更加 더 춥다 更冷

더욱	드디어	따로
更，更加，更是 더욱 밝다 更加明亮	到底，终于，总算 드디어 끝나다 终于结束了	单独，分开 따로 앉다 分开坐

또	또는	똑같이
又，再，还 또 이기다 又赢了	或，或者 남자 또는 여자 男人或者女人	同样地，一模一样，相同 똑같이 나누다 平分

똑바로	많이	매년
径直，正，直，端正 똑바로 가다 直走	多，很 많이 먹다 多吃	（每年）每年，年年 매년 증가하다 每年增加

매달	매우	매일
每月，月月 매달 만나다 每月都见面	很，非常，十分 매우 좋다 非常好	（每日）每天，天天 매일 운동하다 每天运动

우산	우유	우체국
（雨傘）雨伞，伞 우산을 쓰다 打伞	（牛乳）牛奶 우유를 마시다 喝牛奶	（郵遞局）邮局 우체국에 가다 去邮局
우표	운동	운동복
（郵票）邮票 우표를 붙이다 贴邮票	（運動）运动，锻炼 아침 운동을 하다 晨练	（運動服）运动服 운동복을 입다 穿运动服
운동장	운동화	운전
（運動場）运动场，体育场 운동장을 달리다 在运动场跑步	（運動靴）运动鞋 운동화를 신다 穿运动鞋	（運轉）驾驶，操作 운전을 배우다 学习驾驶
운전사	울음	웃음
（運轉士）司机，驾驶员 버스 운전사 公交车司机	哭，哭声 울음을 그치다 停止哭泣	笑容，笑 밝은 웃음 灿烂的笑容
원피스	월	월급
连衣裙 원피스를 입다 穿连衣裙	（月）月 월 평균 기온 月平均气温	（月給）工资，月薪 월급을 받다 领工资
월요일	위	위쪽
（月曜日）星期一，周一 월요일에 휴업하다 周一停业	上面，上 위를 쳐다보다 仰视上方	上面，上方 위쪽을 보다 看上方
위치	위험	유리
（位置）位置，地位 위치를 정하다 定位置	（危險）危险，危急 위험을 무릅쓰다 冒着危险	（琉璃）玻璃 유리가 깨지다 玻璃破碎
유명	유월	유치원
（有名）有名，著名，知名 유명 가수 著名歌手	（六月）6月 유월의 햇볕 6月的阳光	（幼稚園）幼儿园 유치원에 다니다 上幼儿园
유학	유학생	유행
（留學）留学 유학을 가다 去留学	（留學生）留学生 한국 유학생 韩国留学生	（流行）流行，时尚 유행을 따르다 追随时尚潮流
육교	윷놀이	은행
（陸橋）天桥，过街天桥 육교를 건너다 过天桥	掷柶游戏 윷놀이를 하다 玩掷柶游戏	（銀行）银行 은행에 입금하다 在银行存钱
음료	음료수	음식
（飲料）饮料，饮品 음료를 마시다 喝饮料	（飲料水）饮料，饮品 음료수를 사다 买饮料	（飲食）食物，饮食 음식을 차리다 备饭

매주	먼저	멀리
（每週）每周，每星期	先，首先，率先	远远地，遥远地
매주 청소하다 每周都打扫	먼저 가다 先走	멀리 가다 走远
모두	못	무척
全部，都，所有，总共	不，不能	很，非常，十分
모두 10명 总共10人	술을 못 마시다 不能喝酒	무척 기쁘다 很高兴
물론	미리	바로
（勿論）当然，那还用说	事先，预先	正，端正，正直
물론 그렇다 当然是那样了	미리 준비하다 事先准备	바로 앉다 坐端正
바로	반드시	방금
就，即，这就，马上就	一定，必须，务必	（方今）方才，刚才，刚刚
바로 시작하다 这就开始	반드시 돌아오다 必须回来	방금 떠나다 刚刚离开
벌써	별로	보다
已经，早已	不怎么，没什么，不太	更，再，更加
벌써 가다 已经走了	별로 안 좋아하다 不怎么喜欢	보다 높게 再高点
보통	빨리	사실
（普通）一般，通常	快，迅速，赶快	（事實）事实上，实际上，其实
보통 그렇다 一般是那样	빨리 걷다 走得快	사실 그렇지 않다 事实并非如此
새로	서로	스스로
新，重新	互相，相互	自己，自行，亲身
새로 오신 선생님 新来的老师	서로 믿다 互相信任	스스로 할 수 있다 自己能做
스스로	아까	아마
自愿，自动，自觉	刚才，方才，刚刚	可能，也许，或许
스스로 사직하다 自愿辞职	아까 먹었다 刚吃完	아마 안 되다 可能不行
아무리	아주	아직
不管如何，不管怎样	很，非常	尚未，还，直到现在
아무리 열심히 해도… 不管再努力也……	아주 어렵다 很难	아직 모르다 还不知道
안	안녕히	약간
不	（安寧-）好，安好，平安	（若干）稍微，稍许，略微
안 춥다 不冷	안녕히 주무시다 睡得好	약간 아프다 有点疼
어서	어제	언제
快，赶快	昨天，昨日	（用于疑问句）什么时候，何时
어서 일어나다 快起来		

오래간만	오랜만	오랫동안
隔了好久，很久以后	隔了好久，许久之后	很久，很长时间
오래간만에 만나다 隔了好久才见	오랜만에 오다 隔了很久才来	오랫동안 기다리다 等很久
오렌지	오른손	오른쪽
(orange) 橙子	右手	右，右边
오렌지를 먹다 吃橙子	오른손으로 잡다 用右手抓	오른쪽으로 가다 向右走
오빠	오월	오이
哥哥，大哥（女子称）	（五月）5 月	黄瓜
옆집 오빠 邻家大哥	오월이 지나가다 5 月过去	오이를 따다 摘黄瓜
오전	오후	온도
（午前）上午	（午後）下午	（溫度）溫度
오전에 수업이 있다 上午有课	오후에 만나다 下午见	온도가 높다 温度高
올림	올림픽	올해
敬上，谨呈（用于书信等的落款）	（Olympic）奥运会	今年
아들 올림 儿子敬上	올림픽을 개최하다 举办奥运会	올해의 목표 今年的目标
옷	옷걸이	옷장
衣服，服装	衣架，挂衣钩	（－欌）衣柜，衣橱
옷을 입다 穿衣服	옷걸이에 걸다 挂到衣架上	옷장에 넣다 放到衣柜里
와이셔츠	왕	외국
(white shirt) 衬衫，西服衬衫	（王）王，国王，帝王	（外國）国外，外国
와이셔츠를 다리다 熨衬衫	왕이 되다 成为帝王	외국 유학 外国留学
외국어	외국인	외출
（外國語）外语	（外國人）外国人	（外出）外出，出门
외국어로 말하다 说外语	외국인 친구 外国朋友	외출을 준비하다 准备外出
왼손	왼쪽	요금
左手	左边，左側	（料金）费用
왼손을 들다 举左手	왼쪽으로 가다 向左走	요금을 올리다 上调费用
요리	요리사	요일
（料理）烹饪，料理，菜	（料理師）厨师	（曜日）星期
요리를 잘하다 厨艺好	요리사를 구하다 招聘厨师	무슨 요일 星期几
요즘	우동	우리나라
最近，进来	乌冬面	我国
요즘 바쁘다 最近很忙	우동 한 그릇 1 碗乌冬面	우리나라 풍습 我国风俗

언제	언제나	얼마나
找个时间, 哪天	老是, 总是, 始终	多, 多么
언제 한번 만나다 哪天见个面	언제나 함께 있다 始终在一起	얼마나 좋다 多么好
역시	역시	열심히
(亦是)也, 也是, 还是	依然, 依旧, 仍然	(熱心-)刻苦, 努力, 用功
나 역시 같다 我也一样	역시 가난하다 依然很穷	열심히 공부하다 努力学习
오늘	오래	완전히
今天, 今日	很久, 好久, 很长时间	(完全-)完全, 全部, 彻底, 充分
	시간이 오래 걸리다 花时间很长	완전히 끝나다 彻底结束
왜	왜냐하면	우선
为什么	因为	(于先)首先, 先
이따가	이미	이제
等一会儿, 过一会儿	已经, 已, 业已	现在, 如今
이따가 가다 过会儿走	이미 지나다 已经过去	이제부터 从现在开始
일찍	자꾸	자세히
무, 무무	总是, 老是, 不断地	(仔細-)详细, 仔细
일찍 일어나다 무起	자꾸 기침을 하다 老是咳嗽	자세히 듣다 仔细听
자주	잘	잘
经常, 常常	好, 擅长	清楚, 仔细
자주 만나다 经常见面	노래를 잘 하다 唱得好	잘 보이다 看得清楚
잘못	잠깐	잠시
错误地	暂时, 稍微, 一会儿	(暫時)暂时, 片刻, 一会儿
전화를 잘못 걸다 打错电话	잠깐 쉬다 休息一会儿	잠시 기다리다 稍等片刻
전부	전혀	점점
(全部)全, 全部, 全都	(全-)全然, 完全, 根本	(漸漸)渐渐, 逐渐
전부 모이다 全部聚起来	전혀 모르다 全然不知	점점 불안하다 渐渐不安
정말	정신없이	정신없이
(正-)真, 真是, 真的	(精神--)不可开交, 手忙脚乱	精神恍惚, 失魂落魄
정말 좋아하다 真的喜欢	정신없이 바쁘다 忙得不可开交	정신없이 뛰어나가다 失魂落魄地跑出去
제일	조금	조금씩
(第一)第一, 最	稍微, 一点	逐渐, 一点一点
제일 중요하다 最重要	조금 먹다 吃一点	조금씩 다가가다 逐渐走近

역	역사	연결
（驛）火车站，车站 역에서 내리다 在车站下车	（歷史）历史 역사를 연구하다 研究历史	（連結）连接，联系 연결을 끊다 切断联系
연극	연락	연락처
（演劇）话剧，戏剧 연극을 보다 看话剧	（連絡）联系，联络 연락을 받다 接到联系	（連絡處）联系方式，联络处 연락처를 주고받다 交换联系方式
연말	연세	연습
（年末）年末，年底 연말이 되다 到年末	（年歲）年龄，高寿（나이的敬语） 연세가 많다 年岁高	（練習）练习 연습이 필요하다 需要练习
연예인	연필	연휴
（演藝人）艺人 인기 연예인 当红艺人	（鉛筆）铅笔 연필로 쓰다 用铅笔写	（連休）连休，长假 연휴 동안 쉬다 连休期间休息
열	열쇠	열차
（熱）热，发烧 열이 나다 发烧	钥匙 열쇠를 잃어버리다 丢钥匙	（列車）列车，火车 열차를 타다 乘火车
열흘	엽서	영
10天 열흘이 걸리다 花10天时间	（葉書）明信片 엽서를 보내다 邮寄明信片	（零）零
영국	영수증	영어
（英國）英国 영국 사람 英国人	（領收證）收据，发票 영수증을 받다 拿到发票	（英語）英语 영어를 배우다 学英语
영하	영화	영화관
（零下）零下 영하 5도 零下5℃	（映畵）电影，影片 영화를 보다 看电影	（映畵館）电影院 영화관에 가다 去电影院
영화배우	옆	옆집
（映畵俳優）电影演员 영화배우가 되다 成为电影演员	旁边，侧 옆에 앉다 坐在旁边	隔壁，邻居 옆집에 놀러 가다 去邻居家玩
예매	예술	예습
（豫買）预订，订购 영화표를 예매하다 预订电影票	（藝術）艺术 ㊗ 예술가 艺术家	（豫習）预习 예습을 잘 하다 做好预习
예약	옛날	오늘
（豫約）预约，预订 예약을 취소하다 取消预订	从前，以前，古时候 먼 옛날 很久以前	今天，今日 오늘 신문 今天的报纸

조용히	좀	주로
安静地，平静地，悄悄地	稍，稍微，一点，有点	（主-）为主，主要
조용히 들어오다 悄悄地进来	좀 비싸다 有点贵	
지금	**직접**	**진짜**
（只今）现在，如今，目前	（直接）直接	（眞-）真的
지금 집에 있다 现在在家	직접 만나다 直接见	진짜 재미없다 真没意思
참	**천천히**	**특별히**
真，实在，相当	慢慢地	（特别-）特别，特意
참 좋다 真好	천천히 가다 慢点走	특별히 좋아하다 特别喜欢
특히	**푹**	**하지만**
（特-）特别，尤其	好好，充分	但是，可是
특히 어렵다 特别难	푹 자다 熟睡	하지만 사람이 없다 但是没有人
한번	**함께**	**항상**
（-番）强调某种行为或状态	一起，一同	（恒常）经常，总是
말 한번 잘하다 说得好	친구와 함께 놀다 和朋友一起玩	항상 웃다 总是笑
해마다	**현재**	**혹시**
每年，年年	（现在）现在，目前	或许，或者
해마다 다르다 每年不一样	현재 진행 중 现在正在进行	혹시 모르다 或许不知道
혹시	**혼자**	**활발히**
万一，如果	单独，独自	（活泼-）活泼，活跃
혹시 실패하다 如果失败	혼자 떠나다 独自离开	활발히 활동하다 活动活跃
훨씬		
更加，很		
훨씬 강하다 更强		

名 词

가게	가격	가구
商店，店铺	（價格）价格，价钱	（家具）家具
가게에 가다 去商店	가격이 비싸다 价格贵	가구를 사다 买家具
가방	**가수**	**가슴**
包，提包	（歌手）歌手，歌星	胸部，胸膛
가방을 들다 拎包	신인 가수 新歌手	가슴이 넓다 胸膛宽阔

양말	양복	양식
（洋襪）袜子	（洋服）西装，西服	（洋食）西餐
양말을 신다 穿袜子	양복을 맞추다 做西装	양식을 먹다 吃西餐
양식집	**양치질**	**얘기**
（洋食-）西餐厅	（養齒-）刷牙，漱口	说话，谈话（이야기的缩略语）
양식집에 가다 去西餐厅	양치질을 하다 刷牙	얘기를 꺼내다 打开话匣子
어깨	**어른**	**어린아이**
肩膀	大人，成人	小孩，孩子
어깨를 펴다 伸展肩膀	어른이 되다 成了大人	어린아이와 놀다 和小孩玩
어린이	**어머니**	**어머님**
小孩，儿童	妈妈，母亲	妈妈，母亲（어머니的敬语）
어린이를 보호하다 保护儿童	어머니의 마음 妈妈的心	어머님의 생신 母亲的寿辰
어제	**어젯밤**	**언니**
昨天，昨日	昨天晚上，昨夜	姐姐（女子称）
어제의 날씨 昨天的天气	어젯밤에 꿈을 꿨다 昨天晚上做梦	예쁜 언니 漂亮的姐姐
언어	**얼굴**	**얼마**
（言語）语言	脸，面部	多少
언어로 표현하다 用语言表达	얼굴이 둥글다 脸圆	얼마예요? 多少钱?
얼음	**엄마**	**엉덩이**
冰	妈妈	屁股，臀部
얼음이 녹다 冰融化	우리 엄마 我妈妈	엉덩이가 크다 屁股大
에어컨	**엘리베이터**	**여권**
（air conditioner）空调	（elevator）电梯	（旅券）护照
에어컨을 켜다 开空调	엘리베이터를 타다 乘电梯	여권을 신청하다 申请护照
여기저기	**여동생**	**여름**
到处，四处	（女同生）妹妹	夏天，夏季
여기저기를 둘러보다 四处转转	여동생이 귀엽다 妹妹可爱	무더운 여름 炎热的夏季
여성	**여자**	**여학생**
（女性）女性，女式	（女子）女子，女人	（女學生）女学生，女生
여성 잡지 女性杂志	여자 친구 女朋友	여학생이 많다 女生很多
여행	**여행사**	**여행지**
（旅行）旅行，旅游	（旅行社）旅行社	（旅行地）旅游地点，景点
여행을 가다 去旅行	여행사에서 일하다 在旅行社工作	인기 있는 여행지 受欢迎的景点

가슴	가요	가운데
心口，内心，心情	（歌謠）歌谣，歌曲	中间，中央，中心
가슴이 아프다 心痛	가요를 부르다 唱歌	가운데 자리 中间的位置
가위	가을	가족
剪子，剪刀	秋天，秋季	（家族）家族，家庭，家人
가위로 자르다 用剪刀剪	가을이 오다 秋天来临	가족이 모이다 家人相聚
각각	간식	간장
（各各）各自，每一个	（間食）零食，零嘴	（－醬）酱油
각각의 의견 各自的意见	간식을 먹다 吃零食	간장을 넣다 放酱油
간호사	갈비	갈비탕
（看護師）护士	肋排，排骨	（－－湯）排骨汤，牛排骨汤
간호사로 일하다 当护士	갈비를 먹다 吃排骨	갈비탕이 맛있다 牛排骨汤好吃
갈색	감	감기
（褐色）褐色，栗色，深棕色	柿子	（感氣）感冒，伤风
갈색 머리 褐色的头发	감이 달다 柿子甜	감기에 걸리다 得感冒
감기약	감사	감자
（感氣藥）感冒药	（感謝）感谢，感激	土豆，马铃薯
감기약을 먹다 吃感冒药	감사의 눈물 感激的泪水	감자를 삶다 煮土豆
값	강	강아지
价格，价钱	（江）江，河	小狗，狗
값이 싸다 价格便宜	강을 건너다 过河	강아지를 키우다 养狗
개	거리	거리
狗，犬	街，街道	距离，间距，间隔
개를 좋아하다 喜欢狗	거리로 나가다 到街上去	거리가 가깝다 距离近
거실	거울	거의
（居室）客厅，起居室	镜子	几乎，差不多，大多数
거실에 있다 在客厅	거울을 보다 照镜子	거의 다 오다 差不多都来
거절	거짓말	걱정
（拒絕）拒绝，不应允，谢绝	谎话，谎言，假话	担心，担忧，忧虑
거절을 당하다 被拒绝	거짓말을 하다 说谎	걱정을 끼치다 让人担心
건강	건너편	건물
（健康）健康	（－－便）对面	（建物）建筑，建筑物
건강이 나빠지다 健康变差	건너편으로 가다 去对面	건물을 짓다 建造大楼

아래쪽	아르바이트	아무것
下方，下边	（arbeit）打工，做兼职	什么，任何一个
아래쪽으로 내려가다 往下走	아르바이트를 구하다 找兼职	아무것이나 괜찮다 随便一个都可以
아버님	아버지	아빠
父亲，爸爸（아버지的敬语）	爸爸，父亲	爸爸
아버님이 들어오시다 爸爸回来了	㉠ 시아버지 公公	아빠가 제일 좋다 爸爸最好
아이	아이스크림	아저씨
孩子，小孩	（ice cream）冰激凌	叔叔（没有血缘关系的男性长辈）
아이가 울다 孩子哭	아이스크림을 먹다 吃冰激凌	기사 아저씨 司机叔叔
아줌마	아침	아파트
大婶，大妈	早晨，早上	（apartment）公寓
옆집 아줌마 邻居家的大妈	아침에 일찍 일어나다 早晨早起	아파트를 사다 买公寓
악기	안	안개
（樂器）乐器	里，里面	雾，雾气
악기를 연주하다 演奏乐器	가방 안 包里	안개가 끼다 起雾
안경	안내	안내문
（眼鏡）眼镜	（案內）介绍,指南,向导	（案內文）指南，介绍，说明
안경을 쓰다 戴眼镜	관광 안내 旅游指南	안내문이 붙어 있다 贴着指南
안녕	안전	안쪽
（安寧）安宁，平安	（安全）安全	里面，里侧
사회의 안녕 社会的安宁	안전을 지키다 守护安全	구두 안쪽 皮鞋里侧
앞	앞쪽	애
前面，前方	前面，前方	小孩，孩子
앞으로 나가다 向前进	앞쪽으로 향하다 向着前面	애를 돌보다 照顾孩子
애인	앨범	야구
（愛人）恋人，爱人	（album）相册，影集	（野球）棒球
애인이 생기다 有了恋人	졸업 앨범 毕业相册	야구 선수 棒球运动员
야채	약	약간
（野菜）蔬菜	（藥）药	（若干）稍微，少许，若干
신선한 야채 新鲜的蔬菜	약을 먹다 吃药	약간의 돈 一点点钱
약국	약사	약속
（藥局）药店	（藥師）药剂师	（約束）约定，约会
약국에 가다 去药店	약사가 되다 成为药剂师	약속을 지키다 遵守约定

걸음	검사	검은색
脚步，步子，步伐 걸음이 빠르다 步子快	（檢查）检查，检验，调查 숙제를 검사하다 检查作业	（――色）黑色 검은색 볼펜 黑色圆珠笔
검정	겉	게임
黑，黑色 검정 구두 黑皮鞋	表皮，表面，外皮 겉으로 보기에… 从外表看……	游戏，竞赛 게임을 하다 玩游戏
겨울	결과	결석
冬天，冬季 겨울이 지나다 冬天过去	（結果）结果，结局 결과가 나오다 出结果	（缺席）缺勤，缺席 결석을 하다 缺席
결심	결정	결혼
（决心）决心，决意 결심을 내리다 下决心	（決定）决定 결정이 어렵다 很难决定	（結婚）结婚，婚姻 결혼을 하다 结婚
결혼식	경기	경찰
（結婚式）婚礼，结婚典礼 결혼식을 올리다 举行婚礼	（競技）比赛，竞赛 경기를 보다 看比赛	（警察）警察 경찰에게 묻다 问警察
경찰서	경치	경험
（警察署）警察局 경찰서에 신고하다 报警	（景致）风景，景色，景致 경치가 좋다 景色好	（經驗）经验，经历 경험을 쌓다 积累经验
계단	계란	계산
（階段）台阶，阶梯，楼梯 계단을 오르다 上楼梯	（鷄卵）鸡蛋 계란을 팔다 卖鸡蛋	（計算）计算，算 계산이 정확하다 计算正确
계속	계절	계획
（繼續）连续，继续 더위가 계속되다 持续炎热	（季節）季节 계절이 바뀌다 换季	（計劃）计划，规划 계획을 세우다 制定计划
고개	고기	고등학교
后颈，颈，头 고개를 들다 抬头	肉，肉类 고기를 먹다 吃肉	（高等學校）高中 고등학교에 입학하다 上高中
고등학생	고모	고민
（高等學生）高中生 고등학생이 되다 成为高中生	（姑母）姑姑，姑妈 ⊗ 고모부 姑父	（苦悶）苦闷，苦恼，烦恼 고민이 많다 苦恼多
고속버스	고양이	고장
（高速bus）高速巴士，长途汽车 고속버스를 타다 乘坐长途汽车	猫 고양이를 기르다 养猫	（故障）故障，毛病 고장이 나다 出故障

26

시험	식구	식당
(試驗)考试，试验，考验 시험을 보다 参加考试	(食口)家中人口，一家人 식구가 많다 家中人口多	(食堂)食堂，餐厅，饭店 식당에서 식사하다 在食堂吃饭
식빵	식사	식초
(食-)面包 식빵을 굽다 烤面包	(食事)用餐，饮食，饭菜 식사를 대접하다 请吃饭	(食醋)食醋 식초를 넣다 放食醋
식탁	식품	신랑
(食卓)饭桌，餐桌 식탁에 차리다 摆在餐桌上	(食品)食品 식품 가공 食品加工	(新郎)新郎 신랑 자랑 炫耀新郎
신문	신발	신부
(新聞)报纸 신문을 보다 看报纸	鞋子，鞋 신발을 신다 穿鞋	(新婦)新娘 신부가 예쁘다 新娘很漂亮
신분증	신청	신호
(身分證)身份证 신분증을 제시하다 出示身份证	(申請)申请，报名 신청을 받다 接受申请	(信號)信号 신호를 보내다 发信号
신호등	신혼여행	실례
(信號燈)交通信号灯 신호등이 바뀌다 信号灯变了	(新婚旅行)蜜月旅行 신혼여행을 다녀오다 度蜜月回来	(失禮)失礼，打扰 실례가 많다 多有冒犯
실수	실패	십이월
(失手)失误，弄错，失礼 실수를 저지르다 犯错	(失敗)失败 실패가 없다 没有失败	(十二月)12月 십이월이 지나다 12月过去了
십일월	쌀	쓰레기
(十一月)11月 십일월 중순 11月中旬	大米，稻米 쌀로 만들다 用大米做	垃圾 쓰레기를 버리다 扔垃圾
쓰레기통	아가씨	아가씨
(---桶)垃圾桶 쓰레기통에 버리다 扔进垃圾桶	小姐，姑娘 예쁜 아가씨 漂亮姑娘	小姑子 아가씨를 싫어하다 讨厌小姑子
아기	아까	아나운서
婴儿，孩子，娃娃 아기를 낳다 生孩子	刚才，方才 아까부터 놀다 刚刚才开始玩	(announcer)播音员，主播 아나운서를 꿈꾸다 梦想当主播
아내	아들	아래
妻子，老婆 아내가 되다 做妻子	儿子 아들을 낳다 生儿子	下，下面 아래를 보다 看下面

고추장	고향	곳
（--醬）辣椒酱 고추장을 넣다 放辣椒酱	（故鄕）故乡，家乡，老家 고향을 그리워하다 怀念故乡	场所，处所，地方 어떤 곳 什么地方
공	공무원	공부
球，皮球 공을 굴리다 滚动球	（公務員）公务员 공무원으로 일하다 当公务员	（工夫）学，学习，学业 공부를 열심히 하다 努力学习
공원	공장	공짜
（公園）公园 공원에서 산책하다 在公园散步	（工場）工厂 공장에서 일하다 在工厂工作	（空 -）免费，不花钱 공짜로 주다 免费给
공책	공항	공휴일
（空冊）笔记本 공책에 쓰다 在笔记本上写	（空港）飞机场 공항에 마중 나가다 去机场接机	（公休日）公休日，法定假日 공휴일이 많다 公休日多
과거	과일	과자
（過去）过去，以前，往昔 과거를 잊다 忘记过去	水果 과일을 깎다 削水果	（菓子）点心，饼干 과자를 먹다 吃饼干
관계	관광	관광객
（關係）关系，联系，关联 관계를 맺다 建立关系	（觀光）观光，旅游，游览 관광 명소 著名旅游景点	（觀光客）游客，旅游者 관광객이 많다 游客很多
관광지	관심	광고
（觀光地）旅游区，观光胜地，景区 관광지를 개발하다 开发旅游区	（關心）关心，关注，兴趣 관심을 가지다 感兴趣	（廣告）广告，宣传 광고를 보다 看广告
교과서	교사	교수
（敎科書）教科书，课本 교과서를 들다 拿着教科书	（敎師）教师，老师 수학 교사 数学老师	（敎授）教师，教授 교수님을 만나뵙다 拜见教授
교실	교육	교통
（敎室）教室 교실에서 공부하다 在教室学习	（敎育）教育，指导 교육을 받다 接受教育	（交通）交通 교통이 복잡하다 交通拥挤
교통비	교통사고	교환
（交通費）交通费，车费 교통비가 들다 花交通费	（交通事故）交通事故，车祸 교통사고가 나다 出车祸	（交換）交换，换，互换 선물 교환 交换礼物
교회	구경	구두
（敎會）教堂，礼拜堂 교회에 가다 去教堂	看，观看，欣赏 벚꽃 구경 赏樱花	皮鞋 구두를 신다 穿皮鞋

술	술집	숫자
酒，酒水 술을 마시다 喝酒	酒馆，酒家 술집에서 술을 마시다 在酒馆喝酒	（數字）数字 숫자를 세다 数数字
슈퍼마켓	**스마트폰**	**스스로**
（supermarket）超市 슈퍼마켓에 가다 去超市	（smart phone）智能手机 스마트폰 케이스 智能手机的手机壳	自己，亲自 스스로를 위하다 为了自己
스웨터	**스카프**	**스케이트**
（sweater）毛衣，毛衫 스웨터를 입다 穿毛衫	（scarf）围巾，披肩 스카프를 매다 系围巾	（skate）溜冰鞋，冰鞋 스케이트를 신다 穿滑冰鞋
스케이트	**스키**	**스키**
滑冰 스케이트를 하다 滑冰	（ski）滑雪板 스키를 신다 穿滑雪板	滑雪 스키를 타다 滑雪
스키장	**스타**	**스트레스**
（ski 場）滑雪场 스키장에서 놀다 在滑雪场玩	（star）明星，名演员 인기 스타 人气明星	（stress）压力，紧张 스트레스를 풀다 消除压力
스파게티	**스포츠**	**슬픔**
（spaghetti）意大利面 스파게티를 먹다 吃意大利面	（sports）运动，体育运动 스포츠를 좋아하다 喜欢体育运动	悲伤，伤痛 슬픔을 느끼다 感到悲伤
습관	**시**	**시**
（習慣）习惯 습관을 기르다 养成习惯	（時）点，时，点钟 몇 시 几点	（市）市，城市 ⑰ 도시 城市
시	**시간**	**시간표**
（詩）诗，诗歌 시를 읊다 吟诗	（時間）时间，时刻 시간이 없다 没有时间	（時間表）时间表，时刻表 시간표를 짜다 制定时间表
시계	**시골**	**시내**
（時計）表，钟表 시계가 느리다 表慢	乡村，农村 시골에 살다 住在乡下	（市內）市区，市里 시내를 돌아다니다 逛市区
시민	**시어머니**	**시월**
（市民）市民 시민의 권리 市民的权利	（媤 ---）婆婆 시어머니를 모시다 赡养婆婆	（十月）10 月 시월의 첫날 10 月的第一天
시작	**시장**	**시청**
（始作）开始，起始 좋은 시작 好的开始	（市場）市场，集市 시장에 가다 去市场	（市廳）市政府 시청 공무원 市政府公务员

구름	국	국내
云，云彩	汤，汤水，汤汁	（國內）国内
구름이 끼다 多云	국을 마시다 喝汤	국내 여행 国内旅游
국수	국적	국제
面条	（國籍）国籍	（國際）国际，国际间，国家之间
국수를 먹다 吃面条	중국 국적 中国国籍	국제 경쟁 国际竞争
군인	귀	귀걸이
（軍人）军人	耳，耳朵	耳环，耳坠
군인이 되다 成为军人	귀가 멀다 耳朵聋	귀걸이를 걸다 戴耳环
규칙	귤	그날
（規則）规则，规定，规章	（橘）橘子	那天，那日
규칙을 어기다 违反规则	귤을 까다 剥橘子	
그동안	그때	그릇
这段时间，在此期间	那时，当时，那会儿	碗；器具，器皿
그동안 잘 지내다 这段时间过得很好		그릇에 담다 盛到碗里
그림	그저께	극장
画，图画，绘画	前天	（劇場）剧院，剧场，电影院
그림을 보다 看画		극장에 가다 去电影院
근처	글	글씨
（近處）附近，近处	字，文字	字，字体，字形
집 근처 家附近	글을 쓰다 写字	글씨가 예쁘다 字好看
글자	금요일	금지
（-字）字，文字	（金曜日）星期五，周五	（禁止）禁，禁止，严禁
글자가 작다 字很小	금요일에 만나다 周五见面	수입 금지 禁止进口
기간	기름	기말시험
（期間）期间，期限，时期	油，油脂	（期末試驗）期末考试
기간이 지나다 过期	기름에 튀기다 油炸	기말시험을 보다 参加期末考试
기분	기쁨	기숙사
（氣分）心情，情绪	高兴，喜悦，欢喜	（寄宿舍）宿舍，寝室
기분이 좋다 心情很好	기쁨을 나누다 分享喜悦	기숙사에서 살다 住宿舍
기억	기온	기자
（記憶）记忆	（氣溫）气温	（記者）记者
기억에 남다 留在记忆中	기온이 높다 气温高	신문 기자 报社记者

소식	소주	소파
（消息）消息，音信 소식이 없다 没有消息	（燒酒）烧酒 소주를 마시다 喝烧酒	（sofa）沙发 소파에 앉다 坐在沙发上
소포	**소풍**	**소화제**
（小包）包裹，邮包 소포를 받다 收到包裹	（消風）兜风，郊游 소풍을 가다 去郊游	（消化劑）消化药
속	**속도**	**속옷**
内，里面 주머니 속 口袋里面	（速度）速度 속도가 빠르다 速度快	内衣 속옷을 입다 穿内衣
손	**손가락**	**손녀**
手 손을 씻다 洗手	手指 다섯 손가락 五根手指	（孫女）孙女 ⊗ 손자 孙子
손님	**손바닥**	**손수건**
客人，顾客 손님이 많다 有很多客人	手掌 손바닥을 펴다 张开手掌	（-手巾）手绢，手帕 손수건으로 닦다 用手绢擦
송편	**쇼핑**	**수**
（松-）松糕 송편을 빚다 做松糕	（shopping）购物 쇼핑을 가다 去购物	（數）数，数字 사람 수가 모자라다 人数不够
수건	**수고**	**수박**
（手巾）毛巾，手巾 수건으로 땀을 닦다 用毛巾擦汗	（受苦）辛苦，辛劳 수고가 많다 辛苦	西瓜 수박을 먹다 吃西瓜
수술	**수업**	**수영**
（手術）手术 수술을 받다 接受手术	（授業）课，讲课 수업 시간 上课时间	（水泳）游泳 수영을 배우다 学习游泳
수영복	**수영장**	**수요일**
（水泳服）泳衣，泳装 수영복을 입다 穿泳衣	（水泳場）游泳池，游泳馆 수영장에 가다 去游泳池	（水曜日）星期三，周三 수요일에 시간이 있다 周三有时间
수저	**수첩**	**숙제**
（-箸）勺子和筷子 수저를 놓다 摆勺子和筷子	（手帖）记事本，手册 수첩에 쓰다 写到手册上	（宿題）作业，任务 숙제를 하다 做作业
순두부찌개	**순서**	**숟가락**
（-豆腐--）嫩豆腐汤 순두부찌개를 끓이다 煮嫩豆腐汤	（順序）顺序，次序，程序 순서가 바뀌다 顺序改变	勺子，汤匙 숟가락을 들다 拿起勺子

기차	기차역	기차표
（汽車）火车	（汽車驛）火车站	（汽車票）火车票
기차를 타다 乘坐火车	기차역에 도착하다 到达火车站	기차표를 사다 买火车票
기침	기타	기회
咳嗽	（guitar）吉他	（機會）机会，机遇
기침이 나다 咳嗽	기타를 치다 弹吉他	기회를 놓치다 错过机会
긴장	길	길이
（緊張）紧张，紧迫	路，道，道路	长度，长短
긴장을 풀다 放松	길을 건너다 过马路	길이를 재다 量长度
김	김밥	김치
海苔	紫菜包饭，紫菜卷饭	泡菜
김을 먹다 吃海苔	김밥을 싸다 做紫菜卷饭	김치를 담그다 腌制泡菜
김치찌개	까만색	껌
泡菜汤	（--色）黑色	口香糖
김치찌개를 끓이다 煮泡菜汤	까만색 눈동자 黑眼珠	껌을 씹다 嚼口香糖
꽃	꽃다발	꽃병
花	花束	（-瓶）花瓶
꽃이 피다 开花	꽃다발을 선물하다 送花	꽃병을 깨뜨리다 打碎花瓶
꽃집	꿈	끝
花店	梦，梦想	最后，最终，结尾，边
꽃집을 열다 开花店	꿈을 이루다 实现梦想	끝이 없다 无边无际
나	나라	나머지
我	国家，国度	其余，剩余，剩下的
나의 꿈 我的梦想	나라를 세우다 建立国家	나머지 돈 剩下的钱
나무	나이	나중
树，树木，木头	年龄，岁数	以后，过后
나무를 심다 种树	나이가 많다 年龄大	나중에 만나다 以后再见
나흘	낚시	날
四天	钓鱼，垂钓	天，日子
나흘이 걸리다 花4天时间	낚시를 가다 去钓鱼	쉬는 날 休息的日子
날씨	날짜	남
天气	日子，日期	别人，旁人，他人
날씨가 좋다 天气好	날짜를 정하다 定日子	남의 일 别人的事

서쪽	선물	선배
(西-) 西方，西边，西面	(膳物) 礼物，礼品 선물을 받다 收到礼物	(先輩) 前辈，长辈，学长，学姐 대학교 선배 大学学长／学姐
선생님	선생님	선수
(先生-) 教师，老师 수학 선생님 数学老师	先生 박 선생님 朴先生	(選手) 选手，运动员 축구 선수 足球运动员
선택	선풍기	설거지
(選擇) 选，选择 선택의 범위 选择的范围	(扇風機) 电风扇，电扇 선풍기를 켜다 打开电风扇	刷碗，洗碗 설거지를 도와주다 帮忙洗碗
설날	설렁탕	설명
大年初一，春节 설날에 세배를 드리다 春节拜年	(--湯) 牛杂汤 설렁탕을 먹다 吃牛杂汤	(說明) 说明，解释，讲解 설명을 듣다 听讲解
설탕	섬	성
(雪糖) 糖，白糖 설탕을 넣다 放白糖	岛，岛屿 작은 섬 小岛	(姓) 姓，姓氏 성과 이름 姓和名
성격	성공	성적
(性格) 性格，品性 성격이 좋다 性格好	(成功) 成功 성공을 빌다 祈求成功	(成績) 成绩，业绩 성적이 오르다 成绩提高
성함	세계	세배
(姓銜) 姓名 (이름的敬语)	(世界) 世界 세계 여행 环球旅行	(歲拜) 拜年 세배를 받다 接受拜年
세상	세수	세탁
(世上) 世界，世上，世间 세상이 넓다 世界很大	(洗手) 洗脸，洗漱 세수를 하다 洗脸	(洗濯) 洗涤，洗衣 세탁 방법 洗涤方法
세탁기	세탁소	센터
(洗濯機) 洗衣机 세탁기를 돌리다 用洗衣机洗	(洗濯所) 洗衣店 세탁소에 옷을 맡기다 把衣服送到洗衣店	(center) 中心 쇼핑 센터 购物中心
소	소개	소고기
牛 소를 기르다 养牛	(紹介) 介绍，中介 기업 소개 企业简介	牛肉 소고기를 굽다 烤牛肉
소금	소리	소설
盐，食盐 소금을 넣다 放盐	声音，声响，嗓音 소리를 치다 喊叫	(小說) 小说 소설을 쓰다 写小说

남녀	남대문	남동생
（男女）男女	（南大門）南大门	（男同生）弟弟
남녀 평등 男女平等	남대문시장에 가다 去南大门市场	남동생을 돌보다 照看弟弟

남산	남성	남자
（南山）南山（位于首尔的山）	（男性）男性，男子	（男子）男人，男子
남산에 올라가다 爬上南山	남성 의류 男式服装	남자 화장실 男洗手间

남쪽	남편	남학생
（南－）南方，南边	（男便）丈夫，老公	（男學生）男学生，男生
남쪽에 있다 在南边	좋은 남편 好丈夫	남학생이 많다 男生很多

낮	낮잠	내과
白天，白昼	午睡，午觉，午休	（內科）内科
낮이 길다 白昼很长	낮잠을 자다 睡午觉	내과에 가다 去看内科

내년	내용	내일
（來年）明年，来年	（內容）内容，详细情况	（來日）明天，来日
내년 봄 明年春天	책 내용이 어렵다 书的内容很难	내일로 미루다 推迟到明天

냄비	냄새	냉면
平底锅，锅	气味，味道	（冷麵）冷面
냄비에 끓이다 放锅里煮	냄새를 맡다 闻味道	시원한 냉면 爽口的冷面

냉장고	넥타이	노란색
（冷藏庫）冰箱	（necktie）领带，领结	（－－色）黄色
냉장고에 넣다 放冰箱里	넥타이를 매다 打领带	노란색 티셔츠 黄色 T 恤衫

노래	노래방	노력
歌曲，歌谣	（－－房）歌厅，练歌房	（努力）努力，辛劳
노래를 부르다 唱歌	노래방에 가다 去练歌房	노력을 기울이다 倾注努力

노인	노트	녹색
（老人）老人	（note）笔记本	（綠色）绿色
㊗ 늙은이 老人	노트에 적다 记到笔记本上	녹색 신호등 绿色信号灯

녹차	놀이	농구
（綠茶）绿茶	游戏，玩耍，游玩	（籠球）篮球
녹차를 마시다 喝绿茶	민속놀이를 하다 玩民俗游戏	농구 경기를 보다 看篮球比赛

농담	높이	누나
（弄談）玩笑，玩笑话	高度	姐姐（男子称）
농담을 주고받다 互相开玩笑	높이가 높다 高度很高	옆집 누나 邻家姐姐

사탕	사흘	산
（砂糖）糖果，糖块，白糖 사탕을 먹다 吃糖	三天	（山）山 산에 오르다 爬山
산책	살	삼거리
（散策）散步 산책을 나가다 出去散步	肉，肌肉 살이 찌다 发胖	（三--）三岔路，丁字路口
삼겹살	삼계탕	삼월
（三--）五花肉 삼겹살을 굽다 烤五花肉	（蔘鷄湯）参鸡汤 삼계탕을 먹다 吃参鸡汤	（三月）3月 삼월이 되다 到3月份
삼촌	상	상자
（三寸）叔叔 ㊀ 외삼촌 舅舅	（賞）奖 상을 받다 获奖	（箱子）箱子，盒子 상자를 열다 打开盒子
상처	상추	상품
（傷處）伤，伤口，创伤 상처를 받다 受到伤害	生菜 상추에 싸 먹다 包在生菜里吃	（商品）商品 상품을 팔다 销售商品
새	새벽	새해
鸟 새가 날아가다 鸟飞走	拂晓，黎明，凌晨 새벽에 일어나다 凌晨起床	新年 새해 인사 新年问候
색	색깔	샌드위치
（色）颜色，色彩 색이 곱다 颜色漂亮	（色-）颜色，色彩 색깔이 화려하다 色彩华丽	（sandwich）三明治 샌드위치를 만들다 做三明治
생각	생선	생신
想法，意见，思考 생각이 깊다 思虑深远	（生鮮）鱼，鲜鱼 생선을 굽다 烤鱼	（生辰）寿辰，生辰（생일的敬语） 생신을 축하드리다 祝寿
생일	생활	샤워
（生日）生日 생일 선물 生日礼物	（生活）生活，日子 생활이 어렵다 生活困难	（shower）淋浴，洗澡 샤워 용품 洗浴用品
서랍	서류	서비스
抽屉 서랍을 열다 打开抽屉	（書類）文件，材料 서류를 작성하다 写材料	（service）服务 서비스가 좋다 服务好
서양	서울	서점
（西洋）西方，欧美 서양 음식 西餐	首尔 서울에 도착하다 到达首尔	（書店）书店 서점에 들르다 去书店

눈	눈	눈물
眼睛，眼光，眼力	雪	眼泪，泪水
눈이 작다 眼睛小	눈이 내리다 下雪	눈물이 흐르다 流眼泪
뉴스	**느낌**	**능력**
（news）新闻，消息	感觉，感受	（能力）能力，才干，本事
뉴스를 보다 看新闻	느낌이 좋다 感觉很好	능력이 있다 有能力
다	**다리**	**다리**
全部，全体，所有	腿	桥，桥梁
돈이 다가 아니다 钱不是全部	다리를 다치다 腿受伤	다리를 건너다 过桥
다림질	**다양**	**다음**
熨衣服	（多樣）多样，多种多样	下面，后面，之后，下次
다림질을 하다 熨衣服	디자인이 다양하다 款式多样	다음 정류장 下一个公交站
다음날	**다이어트**	**단순**
明天，次日，来日，改日	（diet）减肥，节食	（單純）简单
다음날에 만나다 改日见	다이어트에 성공하다 减肥成功	단순 노동 简单劳动
단어	**단추**	**단풍**
（單語）单词	扣子，纽扣	（丹楓）红叶，枫叶
단어를 외우다 背单词	단추가 떨어지다 扣子掉了	단풍이 들다 枫叶红了
달	**달**	**달걀**
月，月份	月亮	鸡蛋
다음 달 下个月	달이 뜨다 月亮升起来	달걀을 먹다 吃鸡蛋
달력	**달리기**	**닭**
（－曆）日历，挂历	跑，跑步，赛跑	鸡
달력을 걸다 挂日历	달리기가 빠르다 跑得快	닭을 키우다 养鸡
닭고기	**담배**	**답**
鸡肉	香烟，烟草	（答）回答，答复，解答
닭고기를 볶다 炒鸡肉	담배를 피우다 吸烟	답이 없다 没有答复
답장	**대답**	**대부분**
（答狀）回信，复信	（對答）回答，应答	（大部分）大部分
답장을 보내다 寄回信	대답을 기다리다 等待回答	월급의 대부분 工资的大部分
대사관	**대전**	**대학**
（大使館）大使馆	（大田）大田（韩国地名）	（大學）大学，学院，大专院校
미국의 대사관 美国大使馆		대학에 합격하다 考上大学

31

불편	블라우스	비
(不便) 不方便, 不便; 不舒服 불편이 없다 没有不方便	(blouse) 女士衬衫	雨 비가 오다 下雨
비교	비누	비디오
(比較) 比较, 对照, 对比 가격 비교 价格比较	肥皂 비누로 씻다 用肥皂洗	(video) 视频, 影像, 录像带 비디오를 보다 看视频
비밀	비빔밥	비행기
(秘密) 秘密 비밀을 지키다 保守秘密	拌饭 돌솥 비빔밥 石锅拌饭	(飛行機) 飞机 비행기를 타다 乘坐飞机
빌딩	빨간색	빨래
(building) 大楼, 大厦 빌딩을 세우다 建大厦	(-- 色) 红色 빨간색 치마 红色裙子	洗衣服, 要洗的衣服 빨래를 하다 洗衣服
빵	빵집	사거리
面包 빵이 맛있다 面包很好吃	面包店 빵집을 차리다 开面包店	(四 --) 十字路口
사계절	사고	사고
(四季節) 四季 사계절이 뚜렷하다 四季分明	(事故) 事故, 变故 사고가 나다 出事故	(事故) 祸, 事端 사고를 치다 惹事
사과	사람	사랑
(沙果) 苹果 사과를 깎다 削苹果	人, 人类 사람을 만나다 见人	爱, 爱情 사랑에 빠지다 坠入爱河
사무실	사실	사업
(事務室) 办公室 사무실에 들어가다 进办公室	(事實) 事实, 实际上 사실을 숨기다 隐瞒事实	(事業) 事业, 工作 사업을 시작하다 开始创业
사용	사월	사이
(使用) 用, 使用, 利用 사용 방법 使用方法	(四月) 4月 사월이 되다 到4月	之间, 中间 사이에 놓다 放到中间
사이	사이다	사이즈
关系 친구 사이 朋友关系	(cider) 汽水 사이다를 마시다 喝汽水	(size) 大小, 尺寸 사이즈가 맞다 尺寸合适
사장	사전	사진
(社長) 社长, 总经理 사장이 되다 成为社长	(辭典) 字典, 词典 사전을 찾다 查字典	(寫眞) 相片, 照片 사진을 찍다 拍照片

대학교	대학생	대학원
（大學校）大学，综合大学 대학교에 들어가다 上大学	（大學生）大学生 대학생이 되다 成为大学生	（大學院）研究生院 대학원에 진학하다 进读研究生
대화	대회	댁
（對話）对话，谈话，交谈 대화를 나누다 交谈	（大會）大会，大赛 대회가 열리다 举行大赛	（宅）府上，贵府，家（집的敬语）
덕분	데이트	도로
（德分）托……福，关怀，福庇 여러분 덕분에 托各位的福	（date）约会，交际，交往 데이트를 신청하다 请求约会	（道路）马路，公路，道路 도로를 건너다 穿过马路
도서관	도시	도움
（圖書館）图书馆 도서관에서 공부하다 在图书馆学习	（都市）城市，都市 도시를 건설하다 建设城市	帮助 도움을 받다 受到帮助
도착	독서	독일
（到着）到，到达，抵达 도착 시간 到达时间	（讀書）读书，阅读 독서를 즐기다 喜欢读书	（獨逸）德国 독일 사람 德国人
돈	돈가스	돌
钱，金钱，钱财 돈을 벌다 赚钱	炸猪排 돈가스를 시키다 点炸猪排	石头，石子，石块 돌을 던지다 扔石头
동네	동대문	동물
（洞-）村庄，社区 동네 마트 小区超市	（東大門）东大门（首尔东面的城门） 동대문에 가다 去东大门	（動物）动物 동물을 보호하다 保护动物
동물원	동생	동시
（動物園）动物园 동물원을 구경하다 参观动物园	（同生）弟弟，妹妹	（同時）同时 동시에 들어오다 同时进来
동안	동전	동쪽
期间，时期，时候 방학 동안 放假期间	（銅錢）硬币 백 원짜리 동전 100 韩元的硬币	（東-）东方，东边，东面
돼지	돼지고기	된장
猪 돼지를 기르다 养猪	猪肉 돼지고기를 먹다 吃猪肉	（-醬）大酱，黄酱 된장에 찍다 蘸大酱
된장찌개	두부	두통
（-醬--）大酱汤 된장찌개를 좋아하다 喜欢吃大酱汤	（豆腐）豆腐 두부를 지지다 煎豆腐	（頭痛）头痛，头疼 두통이 심하다 头疼得厉害

베트남	벽	변호사
（Vietnam）越南 베트남 사람 越南人	墙，墙壁 벽에 걸다 挂在墙上	（辯護士）律师 변호사가 되다 成为律师
별	병	병
星，星星 별이 빛나다 星光闪烁	（病）病，病痛 병에 걸리다 得病	（瓶）瓶，瓶子 병을 깨다 打碎瓶子
병문안	병원	보라색
（病問安）探病，看望病人 병문안을 가다 去探病	（病院）医院 병원에 가다 去医院	（--色）紫色 보라색 옷 紫色衣服
보통	복습	볶음밥
（普通）普通，一般 보통 사람 平常人	（復習）复习，温习 복습을 하다 复习	炒饭，炒米饭 볶음밥을 만들다 做炒饭
볼펜	봄	봉투
（ball pen）圆珠笔 볼펜으로 쓰다 用圆珠笔写	春天，春季 봄이 오다 春天来了	（封套）信封，袋子 봉투를 열다 打开袋子
부모님	부부	부분
（父母-）父母 부모님께 효도하다 孝敬父母	（夫婦）夫妻，夫妇 부부 관계가 좋다 夫妻关系好	（部分）部分 마지막 부분 最后的部分
부산	부엌	부인
釜山（韩国地名） 부산으로 가다 去釜山	厨房 부엌에서 요리하다 在厨房做菜	（夫人）夫人 사장님의 부인 社长夫人
부자	부장	부족
（父子）父子 부자가 닮다 父子很像	（部長）部长 부장으로 승진하다 升职为部长	（不足）不足，缺乏，不够 시간 부족 时间不够
부탁	북쪽	분식
（付託）托付，拜托，请求 부탁을 들어주다 接受请求	（北-）北方，北边，北面	（粉食）面食 분식을 먹다 吃面食
분위기	분홍색	불
（雰圍氣）气氛，氛围 분위기가 어색하다 气氛尴尬	（粉紅色）粉红色，粉色 분홍색 풍선 粉红色气球	火 불을 조심하다 小心火
불	불고기	불안
灯光，灯 불을 끄다 关灯	烤肉 불고기를 먹다 吃烤肉	（不安）不安，焦虑 불안을 느끼다 感到不安

뒤	뒤쪽	드라마
后，后面，后边	后面，后方，后侧	（drama）电视剧
뒤로 물러서다 向后退	뒤쪽으로 가다 去后边	드라마를 보다 看电视剧
등	등산	디자인
背，背部	（登山）登山，爬山	（design）设计
등이 굽다 驼背	등산을 가다 去爬山	디자인이 예쁘다 设计很漂亮
딸	딸기	땀
女儿	草莓	汗水，汗
딸을 낳다 生女儿	딸기를 좋아하다 喜欢吃草莓	땀이 나다 出汗
땅	때	떡
地，陆地，地面	时候，时间	糕，年糕
땅에 떨어지다 掉落到地上	어릴 때 小时候	떡을 찌다 蒸年糕
떡국	떡볶이	뜻
年糕汤	辣炒年糕	意义，意思，含义
떡국을 끓이다 煮年糕汤	떡볶이를 먹다 吃辣炒年糕	무슨 뜻 什么意思
라디오	라면	러시아
（radio）收音机	方便面，速食面	（Russia）俄罗斯
라디오를 듣다 听收音机	라면을 끓이다 煮方便面	러시아 사람 俄罗斯人
레스토랑	마당	마을
（restaurant）西餐馆，西餐厅	院子，庭院	村，村子，村庄
레스토랑을 차리다 开西餐厅	마당이 넓다 庭院宽敞	
마음	마중	마지막
心，心地，心里	接，出迎，迎	最后，最终，末了
마음이 따뜻하다 热心肠	마중을 나오다 来接人	마지막 열차 最后一班列车
마트	막걸리	만두
（mart）超市，购物中心	米酒	（饅頭）饺子，包子
마트에서 쇼핑하다 在超市购物	막걸리를 마시다 喝米酒	만두를 빚다 包饺子
만약	만일	만화
（萬若）万一，如果	（萬一）万一，意外	（漫畫）漫画
만약의 경우 万一的情况	만일을 걱정하다 担心万一	만화를 보다 看漫画
말	말	말씀
话语，话，语言	马	话，教诲，教导（말的敬语）
말을 듣다 听话	말을 타다 骑马	감사의 말씀 感谢的话

반대	반바지	반지
(反對) 反，相反	(牛 --) 短裤	(半指) 戒指，指环
반대 방향 反方向	반바지를 입다 穿短裤	반지를 끼다 戴戒指
반찬	**발**	**발가락**
(飯饌) 菜肴，菜	脚	脚趾，脚指头
반찬을 만들다 做菜	발이 크다 脚大	발가락을 움직이다 动一动脚趾
발바닥	**밤**	**밤**
脚底	晚上，夜晚	栗子
발바닥을 누르다 按压脚底	밤이 깊다 夜深了	밤을 먹다 吃栗子
밥	**방**	**방금**
饭，米饭	(房) 房子，房间	(方今) 方才，刚才，刚刚
밥을 먹다 吃饭	방이 넓다 房间很宽敞	방금 왔다 刚来
방문	**방문**	**방법**
(房門) 房门	(訪問) 访问	(方法) 方法，方式
방문을 닫다 关房门	학교 방문 访问学校	방법을 찾다 寻找方法
방송	**방송국**	**방학**
(放送) 广播，播放	(放送局) 广播电台，电视台	(放學) 放假，假期
라디오 방송을 듣다 听广播	방송국에 가다 去电视台	방학 숙제 假期作业
방향	**배**	**배**
(方向) 方向	肚子，腹部	船
방향을 찾다 寻找方向	배가 나오다 肚子突起	배를 타다 乘船
배	**배**	**배달**
梨	(倍) 倍	(配達) 投递，送货，外卖
배를 사다 买梨	두 배 两倍	배달을 시키다 点外卖
배드민턴	**배우**	**배추**
(badminton) 羽毛球	(俳優) 演员	白菜
배드민턴을 치다 打羽毛球	배우가 되다 成为演员	배추를 다듬다 整理白菜
배탈	**백화점**	**뱀**
(-頉) 腹泻	(百貨店) 百货商店	蛇
배탈이 나다 腹泻	백화점에 쇼핑을 가다 去百货商店购物	뱀에게 물리다 被蛇咬
버릇	**버스**	**번호**
习惯，习性	(bus) 公交车，公共汽车	(番號) 编号，号码
버릇을 고치다 改正习惯	버스를 타다 乘坐公交车	수험 번호 考号

맛	매년	매달
味道，味，滋味	（每年）每年，年年	（每一）每月，月月
맛이 달다 味道很甜	매년 결혼기념일 每年结婚纪念日	매달 첫 토요일 每月的第一个星期六
매일	**매주**	**매표소**
（每日）每天，天天	（每週）每周，每星期	（賣票所）售票处
매일 만나다 天天见面	매주의 숙제 每周的作业	영화관 매표소 电影院售票处
맥주	**머리**	**머리카락**
（麥酒）啤酒	头，头部，脑袋	头发
맥주를 마시다 喝啤酒	머리가 아프다 头疼	머리카락이 빠지다 掉头发
멋	**메뉴**	**메모**
风度，风采，气质	（menu）菜，菜单	（memo）记录；便条，备忘录
멋이 나다 有风度	메뉴를 고르다 选菜	메모를 남기다 留便条
메시지	**메일**	**며칠**
（message）消息，音讯，信息	（mail）电子邮件	几日，几号
음성 메시지를 확인하다 确认语音留言	메일을 보내다 发送电子邮件	며칠에 만날까? 几号见面?
며칠	**명절**	**모기**
几天	（名節）节日，佳节	蚊子
며칠이 걸리다 花费几天时间	명절을 맞다 迎接节日	모기에 물리다 被蚊子咬
모두	**모레**	**모습**
全部，所有，全体	后天	容貌，模样，样子
모두가 가다 都走了	모레 떠나다 后天离开	귀여운 모습 可爱的样子
모양	**모임**	**모자**
（模樣）模样，样子	集会，聚会	（帽子）帽子
모양이 변하다 变样	모임에 나가다 去参加聚会	모자를 쓰다 戴帽子
목	**목**	**목걸이**
脖子，颈部	嗓子，喉咙	项链，项圈
목이 길다 脖子长	목이 붓다 喉咙肿	㊛ 귀걸이 耳环，耳坠
목도리	**목소리**	**목요일**
围巾	声音，嗓音，话音	（木曜日）星期四
목도리를 매다 围围巾	목소리가 크다 声音大	목요일에 만나다 星期四见
목욕	**목욕탕**	**목적**
（沐浴）沐浴，洗澡	（沐浴湯）澡堂，浴池	（目的）目的，目标，意向
목욕을 하다 洗澡	목욕탕에 가다 去澡堂	목적을 이루다 达到目的

몸	무	무게
身体 몸이 건강하다 身体健康	萝卜 무를 썰다 切萝卜	重量，分量 무게를 줄이다 减轻重量
무궁화	무료	무릎
(無窮花) 木槿花 무궁화가 피다 木槿花开了	(無料) 免费 무료로 주다 免费给	膝，膝盖 무릎을 꿇다 跪下
문	문제	문화
(門) 门 문을 열다 开门	(問題) 问题，题目 문제를 풀다 解答问题	(文化) 文化，文明 문화가 발달하다 文化发达
물	물건	물고기
水 물을 마시다 喝水	(物件) 物品，东西 물건을 사다 买东西	鱼 물고기를 잡다 捕鱼
미국	미래	미술관
(美國) 美国 미국 사람 美国人	(未來) 未来，将来 아름다운 미래 美好的未来	(美術館) 美术馆 미술관에 방문하다 参观美术馆
미역국	미용실	밀가루
海带汤 미역국을 먹다 喝海带汤	(美容室) 美容院，美发厅 미용실에 가다 去美发厅	面粉 밀가루로 빵을 만들다 用面粉做面包
밑	바깥	바깥쪽
下面，下，底下 밑에 두다 放到下面	外面，外头，外边 바깥 공기 外面的空气	外，外面，外边 바깥쪽을 내다보다 向外看
바나나	바다	바닥
(banana) 香蕉 바나나를 먹다 吃香蕉	大海 바다를 보다 看海	地面，底面 바닥에 떨어지다 落到地面
바닷가	바람	바이올린
海边 바닷가에 가다 去海边	风 바람이 불다 刮风	(violin) 小提琴 바이올린을 켜다 拉小提琴
바지	박물관	박수
裤子 바지를 입다 穿裤子	(博物館) 博物馆 박물관을 구경하다 参观博物馆	(拍手) 鼓掌，拍掌，击掌 박수를 치다 鼓掌
밖	반	반
外面，外，外边 교실 밖 教室外面	(班) 班，班级 우리 반 我们班	(半) 半，一半 한 시간 반 一个半小时